바른 글씨
비법 노트

글씨도 사람도 달라 보이는

바른 글씨
비법 노트

손글씨 마스터(유성영) 지음

길벗

유성영 손글씨 마스터에게 글씨 교정받은 사람들이 전하는 생생 리뷰와 찬사

초등학교 때는 글씨 잘 쓴다고 상도 받고 중학교 때는 서기도 했었는데, 어느새 글씨가 완전히 무너졌어요. 예전 글씨를 따라 써 봐도 나아지지 않더군요. 그저 글자 모양만 흉내 냈기 때문이죠. 하지만 악필의 원인을 알고 글씨 교정틀로 꾸준히 연습했더니 다시 예전의 바른 글씨로 돌아갔습니다. 다른 사람들 앞에서 자신 있게 글씨를 쓸 수 있어 너무 뿌듯합니다.

_서혁*(남, 직장인)

은행이나 관공서에 가서 손글씨를 쓸 때마다 지렁이 같은 제 글씨가 창피했어요. 그런데 악필 교정을 받은 후 다른 사람들에게 글씨 잘 쓴다는 칭찬을 종종 듣습니다. 자신감이 생겨 자꾸 글씨가 쓰고 싶어지네요.

_조은*(여, 주부)

글씨 교정틀로 연습했더니 글자의 비율과 균형이 맞춰져 글자의 짜임새가 아주 좋아졌어요. 한 글자 한 글자 읽기 힘들었는데 가독성이 눈에 띄게 좋아졌답니다.

_장필*(남, 노무사 준비생)

띄어쓰기 구분 없이 마구 휘갈겨 쓰다 보니 제가 필기한 내용도 읽을 수 없더군요. 연필 잡는 방법부터 일관성 있게 힘쓰는 방법까지 체계적으로 배웠더니 글씨가 반듯해졌습니다. 진작 교정을 받을걸 후회 중입니다.

_강선*(여, 대학생)

시험 볼 때마다 늘 제한 시간에 쫓겨 날려 쓰다 보니 글씨를 전혀 알아볼 수 없었는데, 글씨 교정틀로 연습하고 나선 글자의 형태가 바로잡혔어요. 마법처럼 글씨가 깔끔해졌습니다.

_ 김인*(남, 행정고시 준비생)

펜에 힘을 너무 많이 주고 쓰는 게 습관이 되어 조금만 오래 써도 손과 어깨가 아팠어요. 글씨가 너무 작게 써져 가독성이 떨어지는 것도 스트레스였죠. 손에 힘주는 정확한 방법을 배우면서 글자도 커지고 손이 아프지 않아 글씨가 술술 써집니다. 한눈에 글씨가 잘 읽혀 모의시험에서도 높은 점수를 받았답니다.

_ 박수*(여, 변리사 준비생)

대입 면접을 앞두고 자필로 자소서를 써야 해서 악필 교정을 받았어요. 구불구불했던 선이 반듯해지고 글씨가 놀랄 만큼 정갈해졌습니다. 바른 글씨를 쓰게 되면서 자신감을 되찾았고, 마음의 여유도 생겼답니다.

_ 이민*(남, 고등학교 3학년)

악필과 느리게 글씨 쓰는 속도 때문에 고민이 많았는데 글씨 교정을 통해 많이 개선되는 걸 느끼고 있습니다. 글자 이어 쓰는 연습과 속도 훈련까지 더하니 글씨 쓰는 속도가 정말 빨라졌어요. 답안지 작성할 때 여유가 생겼답니다.

_ 안유*(여, 변리사 준비생)

글씨 포기하지 마세요
당신도 바른 글씨를 쓸 수 있어요

컴퓨터 키보드를 치고 휴대전화 키패드를 누르는 게 일상이 된 요즘, 악필로 고민하는 사람들이 많습니다. 소위 '엄지족'이 되다 보니 손으로 글씨 쓰는 게 어색할 뿐 아니라 글씨를 써도 알아볼 수 없을 정도로 악필이죠.

'디지털 시대니까 글씨를 못 써도 괜찮다'고 스스로 위로하지만, 손으로 글씨를 써야 하는 상황과 우리는 종종 마주하게 됩니다. 공공기관에서 서류를 작성할 때 이름을 쓰거나 생일 카드에 축하 인사를 짧게 적어야 할 때가 있는데요. 대부분 들쭉날쭉하고 날아다니는 글씨 때문에 자신감은 물론 자존감도 바닥으로 곤두박질칩니다. 취업 준비생은 물론 자격증이나 국가고시를 준비하는 사람은 더 큰 고민에 빠집니다. 답안지 가득 글씨를 써야 하는데 판독 불가의 글씨로 채운다면 좋은 점수를 받지 못하기 때문이죠.

아무리 디지털 시대라 하더라도 글씨는 나를 표현하는 수단이자 소통 방법입니다. 명필은 아니어도 최소한 악필은 피해야 하지요. 나의 인상과 이미지가 글씨 하나로 바뀔 수 있다는 사실을 명심해야 합니다.

그렇다면 어떻게 해야 글씨를 잘 쓸 수 있을까요? 20년 넘게 많은 학생을 가르치고 현장에서 심한 악필을 명필로 바꿔 온 제가 가장 지양하는 것이 바로 '베껴 쓰기'입니다. 베껴 쓰기는 천천히 따라 그리는 것입니다. 그래서 글씨를 많이 쓰거나 빨리 쓰면 금세 본연의 글씨로 돌아가 버리죠. 순식간에 악필로 돌아가는 글씨체를 만들기 위해 베껴 쓰기 위주의 교본을 사고, 노력하는 것은 시간과 돈을 낭비하는 겁니다.

그렇다면 '많이 쓰기'가 답일까요? 악필인 사람 중 백이면 백, 처음 연필을 잡고 쓰기 시작한 5살, 6살 때는 또박또박하고 반듯하게 글씨를 썼을 겁니다. 하지만 학년이

올라가면서 많아지는 필기 양을 감당하지 못해 글씨가 급격하게 작아지고, 선이 흐려지면서 점점 악필이 됐을 거예요. 무작정 많이 쓰는 것은 오히려 독이 됩니다. 기본이 전혀 없는 상태에서 '많이 쓰기' 또한 답은 아니죠.

저는 지독한 악필로 고민하고 스트레스받는 사람들을 만나면 항상 묻습니다. "몇 개의 손가락으로 연필을 잡고 쓰나요?" 처음 들어보는 질문이지만 대부분 "두 손가락 혹은 세 손가락이요"라고 대답합니다. 여기에서부터 잘못되었습니다. 글씨는 다섯 손가락으로 연필을 잡고, 손끝의 힘을 느끼며 써야 합니다. 특히 잘못된 습관으로 악필이 된 경우라면 더욱더 올바른 방법을 익힌 후 꾸준히 글씨 쓰기 연습을 해야 하지요.

이 책은 당신의 악필을 명필로 바꿔줄 훌륭한 조력자가 될 겁니다. 누가 보더라도 바른 글씨라고 감탄하도록 말이지요. 이를 위해 20년 넘는 시간 동안 차곡차곡 쌓은 저만의 노하우와 교정 비법을 이 책에 담았습니다. 글씨를 잘 쓰지 못하는 원인, 글씨를 쓸 때마다 손이 아픈 원인 등 악필의 원인을 과학적으로 분석한 후 교정법을 제시했습니다. 필기 시 바른 자세와 연필 제대로 잡는 방법, 손의 힘 제대로 사용하는 방법 그리고 손이나 손목, 손가락이 아프지 않으면서 빠르게 글씨를 쓸 수 있는 방법도 꼼꼼히 수록했지요. 제가 직접 개발한 과학적인 글씨 교정틀에 맞춰 자음·모음 쓰기부터 다양한 모양새 따라 단어 쓰기, 명언·고사성어·연설·상식 문장 쓰기까지 체계적이고 단계별로 글씨 연습을 할 수 있도록 구성했습니다.

글씨는 습관이 쌓이고 쌓여 만들어진 결과물입니다. 잘못된 습관이 쌓여 현재의 악필을 만들었다면, 지금부터 다시 올바른 습관을 들이면 됩니다. 글씨를 잘 써야 한다는 부담감을 내려놓고 손끝으로 연필의 끝을 느끼며 감각을 훈련한다는 마음으로 이 책을 따라와 주면 좋겠습니다. 하루 10분이면 충분합니다. 꾸준히 연습하다 보면 이전과는 다른 손의 힘을, 달라진 글씨를 느낄 수 있을 겁니다.

유성영

악필 완벽 교정을 위한 책 200% 활용법

STEP 1. | ## 글씨 교정하기 전, 악필 진단하기

악필을 교정하려면 내 글씨의 문제점을 찾는 게 무엇보다 중요합니다. 먼저 내 글씨의 상태가 어떤지 꼼꼼히 살펴본 후 악필 유형에 따른 교정 방법을 확인해 보세요.

STEP 2. | ## 반듯하고 가독성 좋은 글씨를 쓰기 위한 방법 익히기

이미 습관화된 악필을 가독성 좋은 글씨로 바꾸려면 바르게 앉는 방법과 연필 제대로 잡는 법부터 다시 익혀야 해요. 올바른 자세와 집필법 등 바른 글씨를 쓰는 데 반드시 알아야 할 핵심을 수록했어요. 5가지 키포인트를 천천히 익혀 보세요.

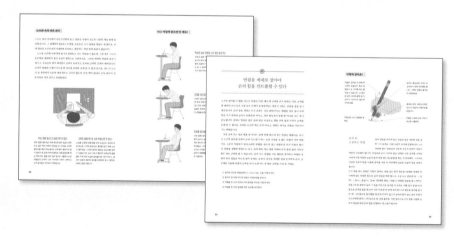

정확하고 반듯하게, 바른 글씨 연습하기

글씨 쓰기의 기본인 자음과 모음을 큰 글씨로 차근차근 연습해 보세요. 획순과 정확한 쓰기 방법을 꼼꼼히 담았어요. 글씨 교정틀의 기준선에 맞춰 자음과 모음의 정확한 위치도 익혀 보세요. 자음과 모음 쓰기에 자신감이 붙었다면 다양한 형태(◁, △, ◇)의 글자 모양에 맞춰 단어 쓰기 연습도 진행해 보세요.

글씨 쓰는 정확한 방법과 획순을
세세하게 적었어요.

글자의 모양새를
익힐 수 있도록 빨간색의
글씨 교정틀을 넣어놨어요.

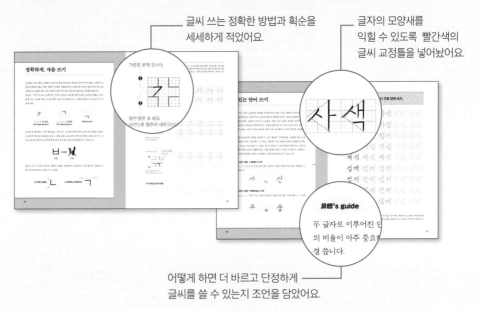

어떻게 하면 더 바르고 단정하게
글씨를 쓸 수 있는지 조언을 담았어요.

가지런히, 작은 글씨로 술술 읽히는 문장 쓰기

본격적으로 문장 쓰기 연습을 해 보세요. 상식으로 알면 도움 되는 고사성어, 명언, 유명 인사의 연설, 인문 지식 등의 문장을 따라 쓰다 보면 바른 글씨체가 손에 익을 거예요. 일상생활에서 자주 쓰게 되는 숫자와 영어는 물론 메모, 카드, 다이어리 글쓰기도 잊지 말고 따라 써 보세요.

한 문장을 쓸 때마다
시간을 체크해서 몇 초 안에
글씨를 쓰는지 확인해 보세요.

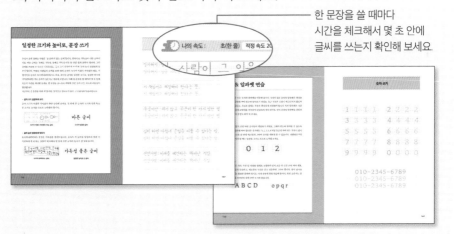

Contents

INTRO

글씨 교정의 첫걸음, 악필 진단

악필 때문에 속상해요!

글씨 하나 못 쓸 뿐인데 여러 상황에서 손해 보고 있는 이들의 이야기를 모았습니다. 악필은 우리가 생각하는 것보다 더욱 심각한 여러 문제들을 안겨줍니다. 자신감과 자존감을 떨어뜨릴 뿐 아니라 시험에서 합격과 불합격을 가르기도 하죠. 악필이 인생에 어떤 영향을 미치는지 한번 볼까요?

> 글씨 쓸 때 힘을 너무 많이 주는 편이에요.
> 그래서 조금만 오래 써도 손이 아파
> 판독 불가 상태의 글씨가 되곤 합니다.
> 써 놓은 노트를 보면 알아볼 수 없어 정말 속상해요.

> 강의 신청서에 이름을 썼는데
> 날려 써서 그런지
> 담당자가 이름을
> 다시 물어보더라고요.
> 얼굴이 화끈거렸어요.

> 관공서에 가서 글씨를
> 쓸 때마다 졸필이라
> 남편이 대신 써 주는데요.
> 자존감이 많이 떨어집니다.

> 행정고시 준비생입니다. 제가 필기한
> 노트인데도 불구하고 무슨 글씨인지
> 알아보기 힘들어 한참을 생각해야 할 정도예요.
> 집중력이 뚝뚝 떨어지는 게 느껴져요.

디지털 기기를 사용해 글을 작성하다 보니
손힘이 약해졌어요. 글씨를 써도 너무 흐릿하게 써지고
글자들이 다 떨어져 있어 산만해 보여요.

글씨만 쓰면
허리와 어깨가 아파요.
자격증 시험을 준비 중인데
암기보다 글쓰기가
더 힘드네요.

글씨 쓰는 속도가 느려
논술시험 볼 때 한 장을 다 채우지
못하고 시험시간이 끝납니다.
벌써 두 번째 논술고사에서 떨어졌어요.

답안지를 제출했는데
교수님이 읽기 어려우셨나 봅니다.
정답임에도 불구하고 점수가 깎였어요.

글씨만 악필인 게 아니라
자간과 띄어쓰기도 전혀 구분되지 않아
가독성이 너무 떨어져요.
동료에게 메모 남길 때 창피할 정도예요.

손글씨가
나의 인상을 결정해요

바르고 단정하게 잘 쓴 글씨는 좋은 인상을 남깁니다. 반대로 도저히 알아보지 못할 정도로 휘갈겨 쓴 글씨는 눈살을 찌푸리게 만들죠. 좋지 않은 인상을 줄 뿐 아니라 이미지가 손상될 수 있습니다. 줄칸을 한참 벗어나 날아다니는 글씨, 크기가 들쭉날쭉한 글씨, 거의 눕다시피 한 휘어진 글씨 등은 경솔하고 성급한 성격으로 오해받을 수도 있어요. 특히 국가고시나 취업 시험을 준비하는 사람의 경우 알아보기 힘든 글씨로 가득 찬 시험지를 제출하면 좋은 점수를 받기 어렵습니다. 내용의 신뢰성도 떨어지지요.

분명 처음 글씨 쓰는 방법을 배웠을 땐 또박또박 글자를 썼을 거예요. 그런데 왜 이렇게 악필이 된 걸까요? 제대로 익히지 않은 집필법과 바르지 못한 자세 때문입니다. 글씨 쓰는 중간중간 연필을 다시 잡는 행동과 무조건 빨리 쓰려고 하는 잘못된 습관도 원인이지요. 손끝의 감각 부족과 손의 힘을 제대로 쓰지 못하는 것도 한몫합니다.

사실 이미 굳어진 글씨를 바꾸는 일은 쉽지 않아요. 그럼에도 악필은 반드시 교정해야 합니다. 방치하면 악필이 점점 악화되기 때문이죠. 손목은 더 굳고 휘어지며, 연필을 잡고 받치는 힘 역시 약해집니다.

그럼 어떻게 악필을 교정해야 할까요? 대부분의 사람들은 잘 쓴 글씨를 무작정 따라 쓰거나 악필 교정본을 수없이 베껴 씁니다. 하지만 이 방법은 옳지 않아요. 악필의 원인을 정확하게 파악하지 못하면 아무리 글씨 쓰는 연습을 해도 그 순간만 글자의 모양이 좋아질 뿐입니다. 왜 글씨가 엉망이 됐는지, 자신의 글씨 쓰는 습관에서 무엇이 잘못되었는지 근본적인 원인을 찾아 해결해야 하지요.

자, 이제 자신의 글씨 상태부터 살펴 보세요. 그런 다음 글씨를 잘 쓰지 못하는 원인을 찾아보고, 어떻게 교정해야 하는지 차근차근 알아봅시다.

상식 문장 따라 쓰기

레오나르도 다빈치는 역사상 가장 위대하고 창조적인 천재로 평가된다. 그는 회화, 조각, 건축, 공학, 자연과학 등 다양한 분야에서 뛰어났으며 르네상스 시대의 대표적 인물로 꼽힌다. 〈최후의 만찬〉과 〈모나리자〉를 그린 화가로 매우 잘 알려져 있다.

〈신곡〉의 주인공은 저자 단테 자신이다. 인생의 길을 잃은 단테는 로마 최고의 시인 베르길리우스와 젊은 시절 짝사랑했던 베아트리체의 인도를 받아 사후세계인 지옥, 연옥, 천국을 여행한다. 지옥의 입구에는 "이곳에 들어가는 자, 모든 희망을 버려라"라는 전설적인 문구가 새겨져 있다.

단정하고 바른 글씨

당신의 글씨는 어떤가요?

자신의 글씨 상태를 확인해 봅시다. 잘 쓰려고 노력하지 말고 평소 쓰던 그대로 아래의 문장들을 써 보세요. 그래야 글씨를 바탕으로 악필의 유형을 진단할 수 있습니다. 글씨를 다 썼다면 '손글씨 진단 기준'을 체크해 보며 어떤 부분을 고쳐야 하는지 점검해 보세요.

단정하고 바른 글씨

가독성 좋은 정자체를 빠르게 쓸 수 있다면

절대로 고개를 떨구지 마라. 고개를 치켜들고 세상을 똑바로 바라보라.

상상력은 인류가 생각해 보지 않은, 존재하지 않는 사물을 생각해 내는 독특한 능력입니다. 모든 발명과 창작의 근원이 되기도 하고요. 상상력은 인류가 현실을 바꾸어 살아내게 하는 능력이자 다른 사람의 아픔을 공감하게 하는 능력입니다.

_조앤 K. 롤링, 하버드대학 연설 중에서

손글씨 진단 기준

☑ 자음과 모음이 전체적으로 불균형을 이루고 있나요?

☑ 글자 크기가 너무 크거나 작지 않나요?

☑ 글자가 하나하나 떨어져 있나요?

☑ 띄어쓰기가 되지 않아 글자가 다 붙어 있나요?

☑ 문장이 위아래로 올라가거나 내려가지 않나요?

☑ 글씨가 너무 흐리지 않나요?

위의 항목 중 하나라도 해당된다면 당신은 글씨 교정이 필요합니다.

글씨를 못 쓰는 3가지 원인

글씨를 잘 쓰지 못하는 사람들의 원인은 크게 3가지로 나눌 수 있어요. 잘못된 집필법과 잘못된 글쓰기 습관, 그리고 손가락 힘의 부족과 손끝의 감각 부족이죠. 자신은 어디에 해당되는지 확인해 보세요.

원인 1 잘못된 집필법
연필을 바르게 잡지 않았을 때 나타나는 문제입니다.

• 조금만 글씨를 써도 손이 아파요
연필에 너무 힘을 주고 글씨를 쓰는 것이 원인이에요. 중지, 약지, 새끼손가락이 연필을 받치지 않고 검지 또는 엄지를 세게 누른 상태로 글씨를 쓰면 금세 손가락과 손목이 아파집니다.

• 획순을 줄여 써요
연필을 제대로 잡지 않으면 글쓰기가 불편해져서 획순을 줄여 쓰게 됩니다.

• 연필을 쥐는 것이 이상해요
연필을 너무 짧게 잡고 쓰면 글자가 점점 작아지고, 손이 아파 글자가 올라갔다 내려갔다 합니다. 반대로 연필을 길게 잡으면 글자에 힘이 없고 선이 불안하죠. 연필 잡는 방법을 정확히 익히지 못했기 때문에 나타나는 현상입니다.

원인 2 잘못된 글쓰기 습관
악필의 원인은 나쁜 습관에 있어요. 글씨 쓰는 잘못된 습관들이 굳어지면서 아래와 같은 문제가 발생합니다.

• 글씨 쓰는 중간중간 연필을 다시 잡아요
한 글자 쓸 때마다 몇 번씩 연필을 다시 잡는 습관은 연필을 바르게 잡지 않아 불편함을 느끼기 때문이에요. 이런 행동은 글씨 쓰는 시간을 더디게 만들죠. 결국 마음이 조급해지면서 글씨를 날려 쓰게 됩니다.

· 한 글자 쓰고 지우기를 반복해요

쓴 글자의 모양이 보기 좋지 않다고 자주 지우는 습관은 좋지 않아요. 글씨 쓰는 시간을 오래 걸리게 하고 집중력을 떨어뜨립니다.

· 글씨를 무조건 빨리 쓰려고 해요

글씨를 빠르게 쓰면 글꼴이 무너져요. 글자의 중심이 흔들리고, 균형을 맞추지 못하면서 글자의 전체 모양새가 무너집니다. 바른 글씨는 손가락에 적당한 힘을 주고 손끝의 감각을 느끼며 써야 한다는 것을 잊지 마세요.

· 다리를 떨면서 글씨를 써요

다리를 떨면 몸의 중심이 흔들리면서 양팔에도 떨림이 전해집니다. 그러면 손에 힘을 주기 어려워 글씨도 삐뚤빼뚤 써지지요. 그뿐 아니라 집중력도 떨어져 산만해집니다.

원인 3　손가락 힘의 부족과 손끝의 감각 부족

손에 힘을 주지 못하거나 손끝의 감각이 제대로 길러지지 않았을 때 나타나는 문제입니다.

· 글씨를 날려 써요

손끝의 힘이 연필심까지 제대로 실리지 않으면 힘의 구별이 되지 않아 날려 쓰게 됩니다.

· 글씨가 잘 안 모아져요

손에 힘이 부족해 연필을 느슨하게 잡으면 글자들이 흩어집니다.

· 글씨가 너무 흐리게 써져요

손가락에 힘을 주는 방식이 잘못된 경우입니다. 어느 손가락에는 지나치게 힘을 많이 주고, 어느 손가락에는 힘을 전혀 주지 않는 등 손의 힘을 제대로 모아서 사용하지 못해 연필심에 힘이 실리지 않아 글씨가 흐리게 써지는 것이지요.

잘못된 손의 모양과 힘에 따른
악필 교정법

연필을 잡은 손의 모양과 힘이 바뀌면 글씨의 모습도 달라집니다. 악필인 사람, 느리게 글씨를 쓰는 사람, 글씨를 조금만 써도 손이 아픈 사람 모두 연필 잡는 손의 모양과 힘이 잘못되었기 때문이죠. 앞에 쓴 자신의 글씨가 아래의 악필 유형 중 어디에 해당되는지 살펴본 후 그에 따른 교정 방법으로 교정을 시작해 보세요.

손목이 몸 안쪽으로 꺾이면 → 흐릿하고 점점 작아지는 글씨

악필 원인

검지에 힘을 과하게 주면 손목이 당겨지면서 몸 안쪽으로 꺾입니다. 그러면 노트의 지면에서 연필심이 뜨게 되지요. 결국 손끝의 힘이 연필에 제대로 전달되지 않아 글씨가 흐릿하게 써지고 글자 크기 역시 점점 작아집니다.

이렇게 교정해요

검지와 손목의 힘을 최대한 빼세요. 손목이 꺾이지 않게 일자로 편 뒤 오른손이 11시 방향을 향하게 합니다. 연필을 잡은 손끝에 힘을 고루 주면서 연필심이 노트에 닿는 힘을 느끼며 글씨를 써 보세요. 글씨에 힘이 생겨 또렷해질 거예요.

엄지를 펴고 검지에 힘을 주면 → 띄어쓰기가 되지 않고 크기가 들쭉날쭉한 글씨

악필 원인

연필을 잡은 검지에 힘을 주고 엄지를 펴면 손의 중심이 손바닥 안쪽으로 쏠리면서 글자의 크기가 커졌다 작아집니다. 손의 힘을 조절하기 어려운 상태가 되면서 띄어쓰기도 뜻대로 되지 않아요. 이럴 경우 무슨 글자를 썼는지 알아보기 힘들어 문장이 한눈에 읽히지 않습니다.

이렇게 교정해요

연필 잡는 방법을 다시 익혀야 해요. 엄지와 검지의 끝이 서로 맞닿도록 둥글게 모은 후 연필심에서 3~3.5cm 떨어진 곳을 가볍게 잡습니다. 중지, 약지, 새끼손가락은 모아서 연필의 아랫부분을 받칩니다. 그런 다음 다섯 손가락에 힘을 균등하게 주면서 글씨를 써 보세요. 검지에 힘이 들어가지 않아 글씨 쓰는 것이 편해지고 글자의 크기도 똑같아질 거예요. 일관성 있는 띄어쓰기도 가능해집니다.

손가락에 힘을 많이 주어 손목이 지면에서 뜨면 → 획이 이어지고 날아가는 글씨

악필 원인

연필을 잡은 검지와 중지에 힘을 많이 주면 약지와 새끼손가락이 손바닥 안쪽을 강하게 누르는 상태가 됩니다. 자연스레 검지와 중지 사이가 벌어지게 되고 손목이 지면 위로 뜨면서 손목에 통증이 나타나지요. 그러면 손에 제대로 힘을 주지 못해 날려 쓰게 되고 획과 획이 이어져 글씨를 알아보기 어렵습니다.

이렇게 교정해요

손에 과도하게 힘을 주지 않도록 신경 써야 합니다. 또한 선을 반듯하게 긋는 연습을 통해 손에 적절하게 힘을 주는 방법도 익혀야 해요. 우선 동일한 힘으로 가로선과 세로선, 사선을 그어 보세요. 힘의 강약 조절이 가능해지면 한 자 한 자 뚜렷하게 쓸 수 있을 때까지 글씨 교정틀을 활용해 글씨 쓰는 연습을 해야 합니다.

자세가 틀어지면서 오른손에 힘을 많이 주면 → 자음과 받침의 모양이 무너진 글씨

악필 원인

몸의 중심이 왼쪽으로 기울어진 상태에서 오른팔과 팔꿈치가 오른쪽 어깨 밖으로 나가 있을 때 나타나는 악필의 모습이에요. 자세가 틀어지면 노트를 45도 각도로 돌려놓고 쓰게 되는데 이럴 경우 오른손에 힘이 많이 들어가게 됩니다. 그러면 자음과 받침을 분명하게 쓰지 못해 글자의 모양이 무너져요. 오른쪽 어깨와 팔에 통증도 발생합니다.

이렇게 교정해요

먼저 몸이 왼쪽으로 치우치지 않도록 바른 자세를 취해요. 허리와 어깨를 편 상태에서 왼손은 1시 방향, 오른손은 11시 방향을 향하게 하면 올바른 자세가 됩니다. 노트는 반드시 몸 중앙에서 약간 오른쪽에 두세요. 그래야 오른손에 힘이 과하게 들어가지 않아 글씨를 명확하게 쓸 수 있습니다.

참바른글씨체 강의 영상을 만나보세요~!

PART
1

손글씨,
바르고 예쁘게 쓰고 싶다면

반듯하고 가독성 좋은 글씨를 쓰기 위한 키포인트 5가지

바른 자세에서
바른 글씨가 나온다

노트 가득 삐뚤빼뚤하고 들쭉날쭉한 글씨가 춤을 춘다면 자신의 자세를 확인해 보세요. 악필로 고민하는 사람들을 보면 대부분 자세가 바르지 않습니다. 의자에 삐딱하게 앉거나 고개를 한쪽으로 기울이거나 종이를 돌려놓고 글씨를 쓰죠. 이럴 경우 몸의 중심축이 무너져 글씨에 힘이 실리지 않습니다. 문장이 가지런하지 않고 한쪽으로 올라가거나 내려가지요. 어깨와 허리가 아파 글씨를 오래 쓸 수 없으며 쉽게 피곤해져 집중력도 떨어집니다.

악필을 교정하려면 자세부터 바로잡아야 합니다. 어떤 자세로 앉느냐에 따라 글씨의 모양이 달라지기 때문이죠. 특히 이미 습관화된 악필을 교정하려면 더욱더 신경 써서 바르게 앉아야 합니다. 노트와 눈의 거리, 책상과 의자의 높이, 책상과 상체의 간격을 고려해 바른 자세로 앉으세요. 그래야 허리와 목에 무리가 가지 않습니다. 손이 자유로워지고 손놀림도 한결 가벼워져 연필을 내 뜻대로 빠르게 움직일 수 있지요. 무엇보다 장시간 글씨를 써도 손이 아프지 않습니다.

글씨체는 습관입니다. 잘못된 자세로 앉아 기울여 쓰는 습관이 들면 고치는 건 정말 어렵지요. 처음 글씨 쓰는 방법을 배울 때보다 훨씬 많은 시간이 걸립니다. 바른 자세에서 바른 글씨가 나온다는 사실을 기억하며 항상 바른 자세를 유지해 보세요.

① 의자 끝까지 엉덩이가 들어가도록 깊숙이 앉고 허리를 곧게 편다.

② 무릎을 90도로 구부리고, 양발은 바닥에 닿은 상태에서 어깨너비만큼 벌린다.

③ 양손은 나란히 책상 위에 올려놓는다.

④ 턱을 약간 잡아당겨 시선을 노트와 연필심 끝을 향하게 한다.

⑤ 노트는 몸의 중심에서 약간 오른편에 놓고 왼손으로 고정한다.

⑥ 책상과 상체의 간격은 주먹 하나가 들어갈 정도의 여유 공간을 둔다.

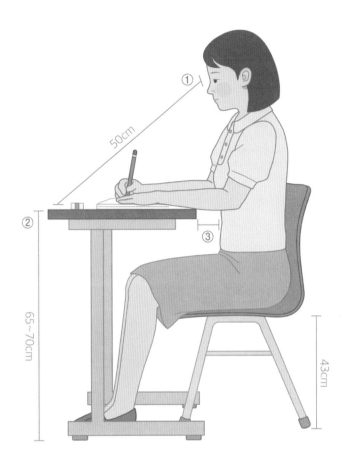

① 노트와 눈의 거리

약 50cm의 거리를 유지합니다. 턱을 약간 잡아당겨 고개를 살짝 숙이고, 시야는 노트와 연필심 끝을 향해요. 이때 책상 쪽으로 고개를 과도하게 숙이거나 엎드리면 목에 무리가 옵니다. 손놀림도 둔해져 글씨가 작아지고 글자의 모양을 제대로 잡을 수 없어요.

② 책상과 의자의 높이

의자의 높이는 등을 등받이에 대고 의자 깊숙이 앉았을 때 양발이 바닥에 편안하게 닿는 정도가 알맞아요. 책상은 앉아서 양팔을 책상 위에 올렸을 때 책상의 상판이 명치 위치에 오고, 책상과 팔꿈치가 수평이 되는 높이가 가장 좋습니다. 회전의자는 권하지 않아요.

③ 책상과 상체의 간격

책상과 몸 사이에 어른 주먹 하나가 들어갈 정도의 여유 공간이 있어야 합니다. 책상과 몸의 사이가 지나치게 멀면 엎드리게 되어 허리에 무리가 오고 집중력이 떨어집니다. 반대로 너무 가깝게 앉으면 고개를 많이 숙이게 되어 목과 어깨가 아프고 쉽게 지쳐요. 글씨를 오래 쓸 수도 없습니다.

노트와 손의 바른 위치

노트는 몸의 중심에서 약간 오른편에 놓고, 양손은 수평이 되도록 나란히 책상 위에 올려놓습니다. 그 상태에서 왼손은 1시 방향, 오른손은 11시 방향을 향하는 게 좋아요. 이때 왼손은 오른손보다 아래쪽에 위치하고, 팔꿈치는 책상 위에 올리지 않습니다.

　노트를 오른쪽 어깨 앞에 놓거나 돌려놓고 쓰는 사람들이 많은데, 그럴 경우 시야가 오른쪽을 향하면서 몸의 중심이 왼쪽으로 기울어져요. 그러면 어깨와 허리에 통증이 생기고, 오른손의 힘이 빠지면서 글씨가 흐려지고 글자와 글자의 간격이 떨어집니다. 글자의 형태와 균형이 무너질 뿐 아니라 글씨를 오래 쓸 수 없게 되지요. 반드시 노트가 몸 중앙에서 오른쪽 어깨 밖으로 나가지 않도록 신경 써야 합니다. 손의 위치가 잘못되었을 때의 경우도 살펴볼까요?

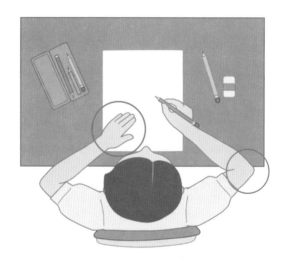

책상 위에 팔꿈치가 올라가면 안 돼요!

왼쪽 팔꿈치를 책상 위에 올리면 몸의 중심이 왼쪽으로 쏠려 목과 어깨가 아파집니다. 반대로 오른쪽 팔꿈치를 책상 위에 올리면 손에 힘이 들어가지 않아 글씨가 힘 있게 써지지 않아요. 양쪽 팔꿈치를 책상 위에 모두 올릴 경우 몸이 앞으로 기울면서 눈과 연필심의 간격이 너무 가까워져 시력이 나빠지고 손의 움직임이 부자연스러워집니다.

오른쪽 어깨 밖으로 손이 벗어나면 안 돼요!

노트를 오른쪽 어깨 앞에 두어 오른손이 오른쪽 어깨 밖으로 나가면 왼손으로 종이를 잡지 못해 노트가 움직여요. 그러면 글자의 중심과 높낮이를 맞추기 어렵습니다. 손의 각도가 틀어져 오른손에 힘을 많이 주게 되어 조금만 글씨를 써도 손이 아프고, 글자가 눈에서 멀어져 글씨를 또박또박 쓸 수 없어요. 어깨도 금방 지칩니다.

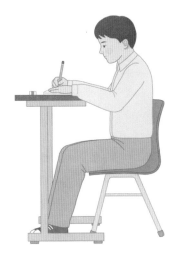

책상이 높아 양팔이 너무 많이 올라가요

손목과 팔에 가장 좋지 않은 자세예요. 책상이 지나치게 높으면 팔이 휘거나 어깨에 무리가 옵니다. 손의 힘을 적절히 조절하기 어렵고 연필을 고정할 수 없어 글씨를 제대로 쓸 수 없어요. 손목과 손의 움직임도 부자연스러워 글자가 흐트러지기 쉬워요.

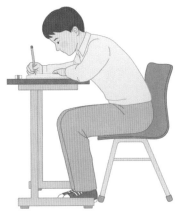

고개를 과도하게 숙이거나 엎드려요

어깨가 경직되는 자세입니다. 고개를 과도하게 많이 숙이면 목과 어깨가 경직되면서 몸이 피곤해지고 쉽게 지쳐요. 엎드리면 상체가 앞으로 쏠려 금세 허리가 아파지요. 손놀림도 둔해져 글씨가 작아질 뿐 아니라 글자와 문장 전체의 균형을 맞추는 것이 어려워집니다.

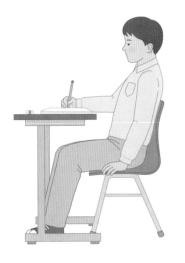

의자에 걸터앉아 등을 기대요

의자 끝에 걸터앉으면 몸의 중심이 바로 서지 않아 손에 힘이 실리지 않아요. 그러면 글씨가 흐릿하게 써지고 집중력이 떨어져 산만해지기 쉬워요. 잘못된 자세로 인해 허리에 통증도 나타납니다. 책상과 몸의 거리가 너무 멀면 왼손으로 의자를 짚게 되어 글씨를 쓰는 동안 종이가 움직여 글자가 삐뚤빼뚤하게 써집니다. 빠르고 힘 있게 필기하기도 어렵지요.

연필을 제대로 잡아야
손의 힘을 컨트롤할 수 있다

도저히 알아볼 수 없을 정도로 악필인 사람, 빠르게 글씨를 쓰지 못하는 사람, 글씨를 쓸 때마다 손이 아픈 사람 모두 무엇이 문제일까요? 가장 큰 이유는 연필을 잘못 잡기 때문입니다. 손의 힘을 제대로 쓰지 못하는 것도 원인이지요. 연필을 잘못 잡아 손에 힘을 주지 못하면 글자가 흐릿하게 써지고, 선이 반듯하지 못할 뿐 아니라 모든 획이 흔들립니다. 반대로 연필을 잡은 손에 필요 이상으로 힘을 주면 쉽게 지쳐서 글씨를 오래 쓸 수 없어요. 글씨를 조금만 써도 손이 아프고, 원하는 위치로 연필을 이동시키기도 어렵습니다.

　처음 글씨 쓰는 법을 배울 때 우리는 분명 연필 바르게 잡는 방법을 배웠어요. 하지만 조금씩 잘못된 습관이 손에 익으면서 어느 순간 걷잡을 수 없는 악필이 되어 버렸지요. 소문난 악필에서 벗어나려면 연필을 바르게 잡는 방법부터 다시 익혀야 합니다. 연필을 정확한 방법으로 잡고, 손에 힘을 주는 법을 익혀야 손의 통증 없이 가독성 좋은 바른 글씨를 쓸 수 있습니다. 글씨 쓰는 방법을 처음 배운다 생각하고 아래의 설명에 따라 연필을 바르게 잡아 보세요. 손끝의 감각을 최대한 살려 손가락과 손목, 손 전체를 이용해 천천히 글씨를 쓰다 보면 어느새 바른 글씨를 쓰게 될 거예요.

　① 엄지와 검지로 연필심에서 3~3.5cm 되는 곳을 가볍게 쥔다.
　② 중지의 첫 번째 마디로 연필의 아랫부분을 받친다.
　③ 연필을 쥔 손의 새끼손가락 밑면을 바닥에 가볍게 댄다.
　④ 연필을 쥔 손은 달걀을 쥐듯 공간을 유지한다.

연필은 검지의 세 번째 마디부터 손등까지 획의 방향이나 손 크기에 따라 움직일 수 있습니다. 단, 엄지와 검지 사이의 움푹 팬 지점까지 내려가지 않도록 주의하세요.

엄지는 확실하게 구부린 뒤 검지보다 위에 위치해야 합니다. 그래야 연필의 움직임이 자유로워요.

중지와 약지, 새끼손가락은 모아서 연필의 아랫부분을 받칩니다.

연필심은 10시 방향을 향해요.

60도

연필은 노트와 60도 각도가 되도록 기울여요.

손의 힘 조절하는 방법

먼저 연필을 바르게 잡고 손끝의 힘을 사용해 선을 살짝 그어 보세요. 이때 손끝의 감각에 집중하면서 노트 지면에 닿는 연필심의 강도와 손끝의 압력이 강한지 약한지 인지해야 합니다. 무엇보다 손이 아프지 않은 상태로 바른 글씨를 쓰려면 나에게 가장 적절한 손끝의 힘과 연필 잡는 힘(필압)을 찾는 게 중요해요. 그러려면 다양한 수준의 힘을 사용해 글씨를 써본 뒤 자신에게 알맞은 손끝의 힘을 정해야 합니다.

손의 힘을 찾는 방법은 어렵지 않아요. 연필 잡는 힘의 정도를 5단계로 설정한 후 나에게 맞는 적절한 힘으로 글씨 연습을 하면 됩니다. 우선 노트 상단에 약(·), 중약(·), 중(•), 중강(●), 강(●) 5단계로 점을 그려놓고, 연필을 잡았을 때 느껴지는 힘을 5개 점 중에서 골라 그 힘을 기본으로 글씨를 써 보세요. 예를 들어 중강(●)의 힘으로 글씨를 썼을 때 손이 너무 아프면 한 단계 내려 중(•)의 힘으로 글씨를 씁니다. 약(·)의 힘으로 필기했을 때 손에 무리가 없으나 글씨에 힘이 없고 글자 모양이 흐트러지면 중약(·)의 힘으로 한 단계 올려요. 이런 방식으로 손의 힘을 구분해 글쓰기 연습을 하면 손의 힘을 조절하는 데 도움이 됩니다.

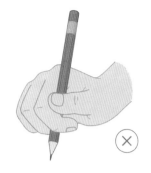

엄지를 펴고 검지와 중지 사이로 연필을 잡아요

연필이 직각으로 세워져 손에 힘이 실리지 않아요. 그러면 연필심이 노트 지면에 제대로 힘을 전달하지 못해 선이 흔들리고 글씨가 흐릿하게 써집니다. 글씨 쓰는 속도도 현저히 느려져요.

엄지가 검지보다 밑에 있어요

검지에 힘을 너무 많이 주게 되어 V자 모양으로 손가락이 꺾여요. 그러면 손가락이 아파 글씨를 쓰는 중간중간 연필을 다시 잡는 습관이 생겨 글쓰기가 급해집니다. 검지는 물론 손목에 통증이 생기죠. 또 연필이 너무 누워 손이 움직일 수 있는 공간이 좁아지면서 글씨를 빠르게 쓸 수 없습니다. 손목도 안으로 휠 수 있어요.

연필을 너무 짧게 잡아요

힘이 많이 들어가 손과 손목, 어깨가 아파집니다. 대부분의 사람들은 글씨를 쓸 때 연필 끝을 보면서 쓰는 경향이 있어요. 그런데 연필을 짧게 잡으면 연필 끝이 보이지 않아 옆으로 누워서 쓰거나 고개를 많이 숙이게 됩니다. 그러면 글씨가 작아지고, 글자가 오르락내리락해서 줄에 맞춰 쓰기가 어려워요.

손바닥 안쪽으로 연필을 잡아당겨요

엄지를 지나치게 구부려 검지가 ㄷ자 모양이 되면 연필심이 손바닥 안쪽을 향해요. 자연스레 중지가 손바닥을 꽉 눌러 조금만 글씨를 써도 손이 아파집니다. 손목의 움직임이 부자연스러워져 글자의 높낮이가 들쭉날쭉해지는데, 이 현상은 필기할 양이 많아질수록 더 심해져요.

어떤 필기구를 사용해야 할까요?

글씨를 쓰는 데 좋고 나쁜 필기구는 없습니다. 사람마다 필체가 다르고 손의 힘도 다르기 때문이죠. 여러 가지 필기구를 써 보고 잡았을 때 느낌과 글씨 쓰는 속도 등을 고려해 자신에게 가장 잘 맞는 펜을 선택하는 게 좋습니다.

단, 악필 교정을 위해 다시 글씨 쓰는 법을 익히는 사람이라면 연필로 시작하길 권합니다. 볼펜은 힘을 주지 않아도 부드럽게 써지는 대신 쉽게 미끄러져 손의 힘을 조절하는 데 방해가 됩니다. 샤프펜슬은 심이 잘 부러져 반듯한 선을 긋기에 좋지 않아요. 하지만 연필심은 매우 단단해 손끝에 힘을 주기 좋고, 글자가 또박또박 잘 써집니다.

펜을 사용할 경우 수성펜과 유성펜보다 중성펜이나 볼펜이 좋습니다. 수성펜은 번질 수 있고 유성펜은 너무 미끄러워 글씨를 연습하는 데 적합하지 않아요. 중성펜은 0.4~0.7mm 정도, 볼펜은 0.5~0.7mm 이하가 적당합니다. 너무 가늘거나 굵은 펜은 글자가 얇게 써지거나 뭉쳐 보여 가독성이 떨어집니다. 그럼 자신에게 맞는 필기구를 선택해 볼까요?

손에 힘이 없다면?

손에 힘을 많이 주지 않아도 진하고 부드럽게 써지는 필기구가 좋아요. 0.9mm~1.2mm 이하의 굵은 심이나 잉크가 잘 나오는 펜, 필기구의 심 끝에 볼이 있는 펜이 적합합니다. 연필을 사용할 경우 HB 연필보다 2B나 4B 연필이 알맞아요. HB 연필은 너무 뾰족하게 깎아 쓰면 글씨가 더 흐려집니다. B 연필 역시 덜 깎은 상태로 써야 손의 힘을 잘 느낄 수 있어요.

손에 힘이 많이 들어간다면?

필기구의 그립감이 너무 없거나 미끄러운 경우 움켜잡기 때문에 손에 힘이 많이 들어가요. 잉크가 잘 나오지 않거나 심이 0.5mm 이하로 얇을 때도 마찬가지입니다. 이때는 필기구의 심 끝이 둥글고 부드러운 것으로 바꿔 보세요. 특히 글씨를 오래 써야 할 때는 플라스틱 재질에 그립 부분이 실리콘이나 고무로 된 필기구를 선택하면 손의 피로감을 덜 수 있습니다.

글씨를 날려 쓴다면?

심이 얇고 뾰족한 필기구를 사용하면 노트 지면에 긁히면서 필기가 되기 때문에 글씨 쓰는 속도를 늦출 수 있어요. 또 플라스틱 재질의 가볍고 얇은 필기구보다 무게감이 있는 합금이나 스틸 재질의 필기구를 선택하면 날려 쓰는 글씨체를 바로잡는 데 도움이 됩니다.

글자의 획이 다 떨어진다면?

필기구의 심이 얇거나 연필심을 너무 뾰족하게 깎으면 획과 획의 접필되는 정확도가 떨어집니다. 따라서 심이 굵고 둥근 필기구를 선택해 보세요. 손목과 팔뚝의 각도가 잘못된 경우에도 획이 떨어지기 쉬우므로 필기구 잡는 방법부터 다시 익히고, 손목과 팔의 각도에 유의하며 천천히 글씨를 써야 합니다.

글자 모양새를
의식하며 쓴다

글씨가 바르고 단정해 보이려면 글자의 모양이 안정적이어야 합니다. 누가 봐도 악필인 글씨, 가독성이 떨어지는 글씨를 보면 대부분 선이 흔들리거나 자음과 모음, 받침의 위치가 균일하지 않아요. 글자의 형태를 알아보기 어려울 정도로 균형이 무너져 있으며 크기도 들쭉날쭉하죠. 한눈에 봐도 술술 읽히는 가독성 좋은 글씨를 쓰려면 자음과 모음의 크기 비율이 알맞고, 받침이 적절한 자리에 들어가야 합니다. 무엇보다 글자의 위아래 균형이 잘 맞아야 글씨가 곧고 반듯해 보이지요. 그러려면 글씨 교정틀을 활용해 글자를 처음 배우는 것처럼 연습해야 합니다.

글자는 크게 세 가지 모양에 맞춰 써요. 받침이 없는 글자든 받침이 있는 글자든 전체적인 글자의 모양새를 생각하며 교정틀에 맞춰 쓰면 바른 글씨가 완성됩니다. 글자와 글자의 연결성도 좋아져 글자의 리듬감이 살아나는 건 물론 가독성도 좋아지지요. 무턱대고 많이 쓰거나 베껴 쓰기보다 글자의 모양새를 의식하며 천천히 연습해 보세요. 바르게 쓰는 것이 습관화되면 속도가 빨라져도 반듯한 글씨가 써질 거예요.

◁ 모양 : 'ㅏ, ㅑ, ㅓ, ㅕ, ㅣ'와 같은 모음은 곧고 반듯하게 그어야 해요.

△ 모양 : 'ㅗ, ㅛ, ㅡ'와 같은 모음은 자음보다 길게 그어야 안정감이 느껴져요.

◇ 모양 : 'ㅜ, ㅠ'와 같은 모음을 쓸 때는 자음과 모음의 비율을 생각해요.

◁ 모양 : 자음, 모음, 받침의 조합이 안정적인 모양새를 이루도록 신경 써요.

◇ 모양 : 위의 자음과 아래 받침의 크기를 맞춰 글자가 균형을 이루도록 해요.

글자 모양새 생각하며 단어 연습

쓰기 연습을 해 보세요.

연습은 큰 글씨부터
작은 글씨로

글씨 쓰는 연습을 할 때 무엇보다 중요한 건 큰 글씨로 천천히 써야 한다는 겁니다. 큰 글씨로 연습해야 글자의 전체 모양과 비율을 확인하며 쓸 수 있어요. 내가 쓰는 글씨의 장단점도 쉽게 파악할 수 있지요. 선이 반듯하게 그어졌는지, 자음과 모음의 위치가 올바른지, 글자 모양에 맞게 썼는지, 획과 획이 제대로 연결되어 있는지(접필 불량), 불필요한 선들 때문에 지저분하게 보이진 않는지(잔선 불량) 등 글자의 상태를 꼼꼼히 확인하는 게 가능해집니다. 작은 글씨로 연습하면 이런 세세한 항목을 체크하기 어려워요.

특히 악필인 사람들의 글씨를 보면 접필 불량과 잔선 불량이 많이 발견됩니다. 아무리 글씨를 잘 써도 획과 획이 다 떨어져 있으면 문장 전체의 모습이 지저분해 보여요. 당연히 글의 내용이나 의미도 정확하게 전달되지 않죠. 무엇보다 접필 불량과 잔선 불량이 습관화되면 고치기가 쉽지 않습니다. 그러므로 큰 글씨로 천천히 쓰면서 악필을 바른 글씨로 바꿔 보세요. 그런 다음 작은 글씨로 연습을 이어가면 빠르게 써도 반듯하고 한눈에 술술 읽히는 가독성 좋은 글씨를 쓰게 될 겁니다.

큰 글씨로 써야 접필 불량과 잔선 불량을 확인할 수 있어요!

오랫동안 꿈을 그리는 사람은 마침내

오랫동안 꿈을 그리는 사람은 마침내

그 꿈을 닮아간다. _앙드레 말로

그 꿈을 닮아간다. _앙드레 말로

기초부터 탄탄히!
선 긋는 연습부터

바른 글씨의 기본은 선 긋기부터 시작됩니다. 선만 반듯하게 잘 그어도 글씨가 확 달라지기 때문이죠. 글씨를 잘 쓰려면 무엇보다 선의 시작점과 마무리가 단정하고, 동일한 힘으로 그을 수 있어야 해요. 그러기 위해선 선 긋기 연습을 충분히 해야 합니다. 지금부터 가로선, 세로선, 사선, 곡선 등 다양한 선을 그어 봅시다. 이때 손끝의 힘과 연필심의 끝을 같이 느끼면서 천천히 선을 그어야 합니다. 손목이 꺾이지 않도록 손 전체로 움직여야 한다는 것도 잊지 마세요.

가로선 연습

가로선 긋기가 잘 안되는 사람들이 꽤 많습니다. 삐뚤빼뚤하게 그어진다면 오른쪽에서 왼쪽으로, 즉 역방향으로 손 전체를 밀며 선을 그어 보세요. 100회 정도 그은 뒤 다시 왼쪽에서 오른쪽으로 그으면 가로선이 반듯해지고 긋는 게 훨씬 수월하게 느껴질 거예요.

세로선 연습

세로선을 곧게 그으면 글자의 중심이 바로 서고 시원한 느낌을 줄 수 있습니다. 가로선과 마찬가지로 아래에서 위로 올려 긋는 연습을 반복한 후 위에서 아래로 그으면 선을 반듯하고 힘 있게 그을 수 있습니다. 사선도 함께 연습해 보세요.

동그라미 연습

시작점과 마무리를 동일한 힘으로 그어야 합니다. 중간에 손끝의 힘이 변하면 한쪽으로 쏠려 모양이 기울거나 찌그러집니다. 크기도 제각각이 되지요. 동그라미는 문장 전체를 또렷하게 보여 주는 힘이 있습니다. 명료하고 힘 있게 쓰는 연습을 해 보세요.

가로선 & 세로선 긋기

참바른글씨체 강의 영상을 만나보세요~!

PART

2

차근차근,
기본을 탄탄히 쌓는 글자 형태 연습

처음 글씨 쓰는 법을 배우는 것처럼 글자 형태 습득하기

정확하게, 자음 쓰기

단정하고 보기 좋은 글씨를 쓰려면 글자의 첫인상인 자음을 바르게 써야 해요. 자음의 모양이 분명하지 않고, 획이 꺾이는 부분을 정확하게 쓰지 않으면 아무리 정성 들여 써도 깔끔해 보이지 않습니다. 특히 자음이 너무 커지거나 작아지지 않도록 주의해야 합니다.

자음은 ㄱ부터 ㅎ까지 14개지만, 각각의 자음은 위치에 따라 모양이 조금씩 변해요. 특히 함께 쓰는 모음에 따라 크기와 획의 기울기가 달라지지요. 어떻게 변하는지 따라 쓰며 익혀 봅시다.

'ㅣ, ㅏ, ㅑ, ㅓ, ㅕ'와 같은
세로 모음과 함께 쓸 때

'ㅡ, ㅗ, ㅛ, ㅜ, ㅠ'와 같은
가로 모음과 함께 쓸 때

받침으로 쓸 때

글자를 쓸 때 획순도 매우 중요해요. 글씨 쓰는 순서를 '획순'이라고 하는데, 악필인 사람들은 대부분 획순을 마음대로 씁니다. 예를 들어 ㅂ을 4획이 아니라 2획으로 빠르게 쓰는 식이죠. 하지만 4획으로 순서에 맞게 써야 보기에도 좋고 반듯하게 쓸 수 있습니다.

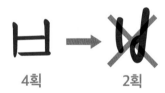

4획 2획

획순은 2가지 규칙이 있어요. 위에서 아래로, 왼쪽에서 오른쪽으로 써야 합니다. 제대로 익혀 글씨 쓸 때마다 순서를 지켜 보세요.

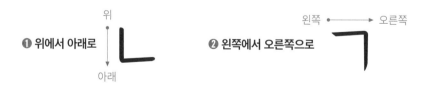

❶ 위에서 아래로

위
아래

❷ 왼쪽에서 오른쪽으로

왼쪽 ←→ 오른쪽

꺾이는 획의 기울기에 집중하세요. ㅏ, ㅑ, ㅓ, ㅕ와 같은 모음과 함께 ㄱ을 쓸 때는 사선으로 힘 있게 내려씁니다. ㅗ, ㅛ, ㅜ, ㅠ처럼 모음이 아래에 위치하거나 받침으로 쓸 때는 세로 획을 최대한 분명하게 꺾어 반듯하게 긋습니다. 그래야 필기감이 좋아지고 글자의 모양이 예뻐요.

가로로 곧게 긋는다.

잠깐 멈춘 후 45도
사선으로 힘주어 내려긋는다.

가로로 곧게 긋는다.

90도로 힘 있게 꺾은 후
직선으로 내려긋는다.

가로로 곧게 긋는다.

가로획과 세로획을
같은 길이로

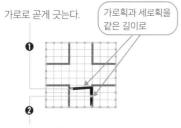

90도로 힘 있게 꺾은 후
직선으로 짧게 내려긋는다.

쓰기 연습을 해 보세요.

47

자음 ㄴ

ㅗ, ㅛ, ㅜ, ㅠ, ㅡ처럼 모음이 아래에 위치할 경우 ㄴ은 ㅏ, ㅑ, ㅓ, ㅕ 모음의 ㄴ보다 납작하게 쓰며, 세로획보다 가로획을 길게 씁니다. ㄴ을 받침으로 쓸 때는 교정틀의 하단 중앙에 맞춰 써요. 시작점부터 끝점까지 동일한 힘으로 그으면 ㄴ을 단번에 쓸 수 있습니다.

세로로 힘 있게 내려긋는다.

90도로 꺾은 후 2도 각도로
곧게 긋는다.

세로로 짧게 내려긋는다.

90도로 꺾은 후 2도 각도로
힘주어 긋는다.

45도 사선으로 힘 있게
내려긋는다.

90도로 꺾은 후 2도 각도로
곧게 긋는다.

쓰기 연습을 해 보세요.

48

자음 ㄷ

ㅏ, ㅑ, ㅓ, ㅕ와 같이 오른쪽에 위치하는 모음과 함께 쓸 때는 교정틀의 왼쪽 중앙에 ㄷ을 맞추어 씁니다. ㅗ, ㅛ, ㅜ, ㅠ처럼 모음이 아래에 위치할 때는 ㄷ의 가로획을 세로획보다 길게 쓰되 위아래 길이를 비슷하게 맞춰요. 그래야 글자가 단정해 보입니다.

가로로 짧게 긋는다.

❶의 시작 부분에서
힘 있게 내려긋는다.

90도로 꺾은 후
2도 각도로 짧게 긋는다.

가로로 곧게 긋는다.

❶의 시작 부분에서
짧게 내려긋는다.

90도로 꺾은 후
2도 각도로 곧게 긋는다.

가로로 곧게 긋는다.

❶의 시작 부분에서
2도 사선으로 내려긋는다.

90도로 꺾은 후
곧게 긋는다.

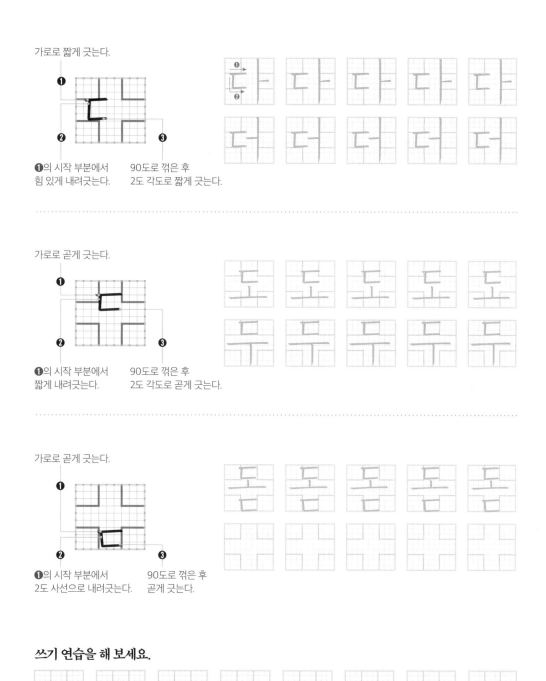

쓰기 연습을 해 보세요.

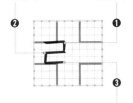

자음 ㄹ

ㄱ과 ㄷ을 맞닿게 쓴다고 생각하면 쉽게 쓸 수 있어요. ㄹ을 쓸 때는 접필 부분이 분명하게 연결되어야 글자의 모양이 단정해 보입니다. 위아래 가로획의 길이를 똑같이 맞춰 쓰고, 사이사이의 공간도 같게 맞춰요. 받침으로 쓸 경우에만 ㄹ의 모양이 달라지므로 주의 깊게 관찰한 후 따라 써 보세요.

❶의 끝나는 부분과 맞닿도록 가로로 곧게 긋는다.

가로로 곧게 그은 후 90도로 꺾어 짧게 내려긋는다.

❷의 시작 부분에서 짧게 내려그은 후 90도록 꺾어 2도 각도로 곧게 긋는다.

❶의 끝나는 부분과 맞닿도록 가로로 힘 있게 긋는다.

가로로 힘 있게 그은 후 90도로 꺾어 짧게 내려긋는다.

공간은 같게

❷의 시작 부분에서 짧게 내려그은 후 90도록 꺾어 2도 각도로 힘 있게 긋는다.

❶의 끝나는 부분과 맞닿도록 가로로 곧게 긋는다.

가로로 곧게 그은 후 90도로 꺾어 짧게 내려긋는다.

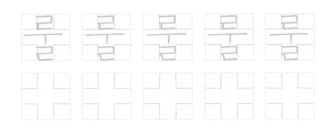

❷의 시작 부분에서 45도 사선으로 내려그은 후 90도록 꺾어 2도 각도로 곧게 긋는다.

쓰기 연습을 해 보세요.

자음 ㅁ

ㅏ, ㅑ, ㅓ, ㅕ처럼 오른쪽에 위치하는 모음과 함께 ㅁ을 쓸 때는 교정틀의 왼쪽 중앙에 맞춰 쓰되 정사각형 모양이 되도록 씁니다. 가로획과 세로획을 이어서 단번에 꺾어 쓰는 연습을 해 보세요. ㅁ의 획순을 외워 손끝에 힘을 주고 속도를 높여 쓰면 글쓰기가 한결 가벼워집니다.

세로로 힘 있게 내려긋는다.

❶의 시작점에서 가로로 곧게 긋다가 90도로 꺾은 후 힘 있게 내려긋는다.

❶의 끝점에서 가로로 곧게 긋는다.

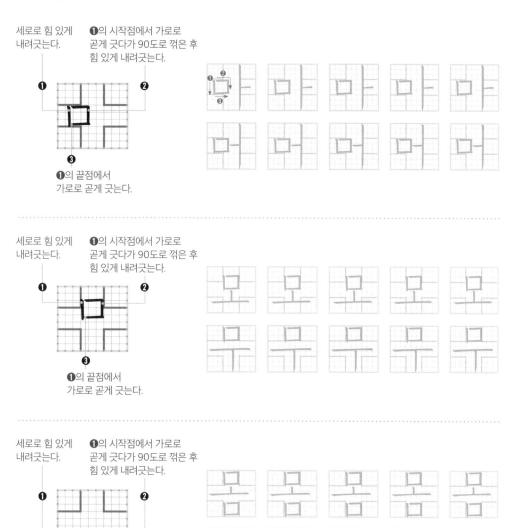

쓰기 연습을 해 보세요.

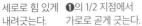

ㅂ은 어떤 위치에 오더라도, 어떤 모음과 함께 쓰더라도 모양이 크게 달라지지 않습니다. 획순을 줄이지 않고 정확히 쓰는 연습을 해 보세요. 특히 세로획을 똑같은 길이로 반듯하게 써야 글자가 정갈해 보여요.

세로로 힘 있게 내려긋는다.

❶의 1/2 지점에서 가로로 곧게 긋는다.

❶과 똑같은 길이로 힘 있게 내려긋는다.

❶의 끝점에서 가로로 곧게 긋는다.

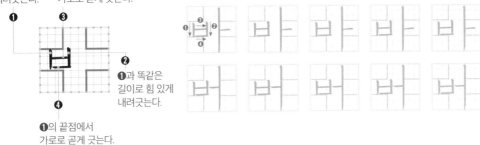

세로로 힘 있게 내려긋는다.

❶의 1/2 지점에서 가로로 곧게 긋는다.

❶과 똑같은 길이로 힘 있게 내려긋는다.

❶의 끝점에서 가로로 곧게 긋는다.

세로로 힘 있게 내려긋는다.

❶의 1/2 지점에서 가로로 곧게 긋는다.

❶의 끝점에서 가로로 곧게 긋는다.

❶과 똑같은 길이로 힘 있게 내려긋는다.

쓰기 연습을 해 보세요.

ㅅ의 왼쪽 획은 살짝 곡선으로, 오른쪽 획은 직선으로 그으면 모양이 예쁘고 쉽게 쓸 수 있어요. ㅗ, ㅛ, ㅜ, ㅠ처럼 모음이 아래에 위치할 때는 양쪽 획의 간격을 넓게 벌려 씁니다. ㅅ을 받침으로 쓸 때는 양쪽 획이 대칭되도록 균형을 맞추는 게 보기에 좋아요.

45도 사선으로 살짝 둥글게
힘주어 내려긋는다.

❶의 1/3 지점에서 45도 사선으로
짧게 내려긋는다.

45도 사선으로
힘 있게 내려긋는다.

❶의 1/4 지점에서 60도 사선으로
힘 있게 내려긋는다.

45도 사선으로 살짝 둥글게
힘주어 내려긋는다.

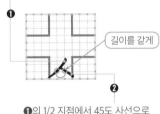

길이를 같게

❶의 1/2 지점에서 45도 사선으로
힘 있게 내려긋는다.

쓰기 연습을 해 보세요.

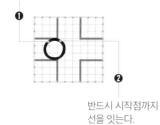

자음
ㅇ

손끝의 힘을 유지하며 손목의 스냅을 이용해 똑같은 힘으로 ㅇ을 쓰면 모양이 어그러지지 않아요. 이때 모음보다 너무 커지지 않도록 글자의 균형을 생각하며 씁니다. 이음새가 떨어지지 않도록 깔끔하게 연결하는 것도 잊지 마세요.

원형으로 힘 있게
돌려쓴다.

❶

❷

반드시 시작점까지
선을 잇는다.

원형으로 힘 있게
돌려쓴다.

❶

❷

반드시 시작점까지
선을 잇는다.

원형으로 힘 있게
돌려쓴다.

❶

❷

반드시 시작점까지
선을 잇는다.

쓰기 연습을 해 보세요.

54

자음
ㅈ

위치에 따라 달라지는 두 번째 획의 기울기를 주의 깊게 보며 따라 써 보세요. ㅗ, ㅛ, ㅜ, ㅠ처럼 모음이 아래에 올 때는 첫 번째 획의 대각선 획과 두 번째 획이 대칭을 이루도록 넓게 벌려 씁니다. ㅏ, ㅑ, ㅓ, ㅕ 모음과 함께 쓸 때는 두 번째 획의 기울기를 조금 좁히되 짧고 힘 있게 씁니다.

가로로 곧게 긋는다.

❶
❷
❸
잠깐 멈춘 후 부드럽게 꺾어 50도 사선으로 힘주어 내려긋는다.
❷의 1/2 지점에서 45도 사선으로 짧게 내려긋는다.

가로로 곧게 긋는다.

❶
❷
❸
잠깐 멈춘 후 부드럽게 꺾어 45도 사선으로 힘주어 내려긋는다.
❷의 1/2 지점에서 60도 사선으로 힘주어 내려긋는다.

가로로 곧게 긋는다.

❶
❷
❸
잠깐 멈춘 후 부드럽게 꺾어 45도 사선으로 힘주어 내려긋는다.
❷의 1/2 지점에서 45도 사선으로 힘주어 내려긋는다.

쓰기 연습을 해 보세요.

ㅈ과 쓰는 방법은 거의 동일해요. 단, ㅊ은 획이 늘어난 만큼 자칫하면 모음보다 너무 커질 수 있어요. 글자의 전체 비율을 신경 쓰며 따라 써 보세요. ㅗ, ㅛ, ㅜ, ㅠ와 같은 모음과 함께 ㅊ을 쓸 때는 옆으로 퍼지듯 양쪽 획의 간격을 넓게 벌려 글자의 균형을 맞춥니다.

15도 각도로 짧게 내려긋는다.

가로로 곧게 긋다가 멈춘 후 부드럽게 꺾어 50도 사선으로 힘주어 내려긋는다.

②의 1/2 지점에서 45도 사선으로 짧게 내려긋는다.

15도 각도로 짧게 내려긋는다.

가로로 곧게 긋다가 멈춘 후 부드럽게 꺾어 45도 사선으로 힘주어 내려긋는다.

②의 1/2 지점에서 60도 사선으로 힘주어 내려긋는다.

15도 각도로 짧게 내려긋는다.

가로로 곧게 긋다가 멈춘 후 부드럽게 꺾어 45도 사선으로 힘주어 내려긋는다.

②의 1/2 지점에서 45도 사선으로 힘주어 내려긋는다.

쓰기 연습을 해 보세요.

자음 ㅋ

ㄱ을 쓰는 게 익숙해졌다면 쉽게 쓸 수 있을 거예요. ㅏ, ㅑ, ㅓ, ㅕ처럼 모음이 옆에 올 때는 ㅋ의 세로획을 사선으로 힘 있게 내려긋습니다. ㅗ, ㅛ, ㅜ, ㅠ와 같이 모음이 아래에 위치하거나 받침으로 쓸 때는 직선으로 반듯하게 내려그어요.

가로로 곧게 긋는다.

❷의 1/2 지점에 닿도록 가로로 짧게 긋는다.

잠깐 멈춘 후 45도 사선으로 힘주어 내려긋는다.

가로로 곧게 긋는다.

❷의 1/2 지점에 닿도록 가로로 곧게 긋는다.

90도로 힘 있게 꺾은 후 직선으로 내려긋는다.

가로로 곧게 긋는다.

❷의 1/2 지점에 닿도록 가로로 곧게 긋는다.

90도로 힘 있게 꺾은 후 직선으로 짧게 내려긋는다.

쓰기 연습을 해 보세요.

자음
ㅌ

ㄷ 위에 모음 ─가 붙는 형태입니다. 앞에서 ㄷ 쓰는 연습을 충분히 했다면 글자의 형태를 쉽게 익힐 수 있을 거예요. ㅗ, ㅛ, ㅜ, ㅠ처럼 모음이 아래에 위치할 경우 ㅌ은 ㅏ, ㅑ, ㅓ, ㅕ 모음의 ㅌ과 유사하게 쓰되 위아래 가로획을 조금 더 길게 씁니다.

가로로 짧게 긋다.

❷의 시작 부분에서 힘 있게 내려긋는다.

90도로 꺾은 후 2도 각도로 짧게 긋는다.

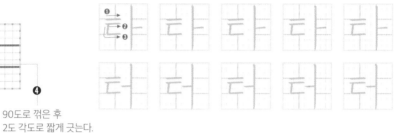

가로로 곧게 긋다.

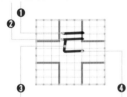

❷의 시작 부분에서 짧게 내려긋는다.

90도로 꺾은 후 2도 각도로 곧게 긋는다.

가로로 곧게 긋다.

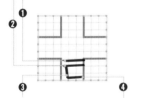

❷의 시작 부분에서 2도 사선으로 내려긋는다.

90도로 꺾은 후 곧게 긋는다.

쓰기 연습을 해 보세요.

58

자음 ㅍ

ㅍ은 어떤 위치에 쓰더라도 모양은 달라지지 않고, 크기에만 약간의 변화가 있습니다. 위 아래 가로획은 같은 길이로 맞춰 쓰며, 세로획은 가로획 3등분 위치에 정확히 위치하도록 합니다. 그래야 글자의 모양이 단정해 보여요.

가로로 곧게 긋는다. ❷의 세로선보다
 조금 길게 내려긋는다.

세로로 힘 있게 ❷와 ❸의 끝나는 점과
내려긋는다. 맞닿도록 2도 각도로
 곧게 긋는다.

가로로 곧게 긋는다. ❷의 세로선보다
 조금 길게 내려긋는다.

세로로 힘 있게 ❷와 ❸의 끝나는 점과
내려긋는다. 맞닿도록 2도 각도로
 곧게 긋는다.

가로로 곧게 긋는다. ❷의 세로선보다
 조금 길게 내려긋는다.

세로로 힘 있게 ❷와 ❸의 끝나는 점과
내려긋는다. 맞닿도록 2도 각도로
 곧게 긋는다.

쓰기 연습을 해 보세요.

자음 ㅎ

두 번째 획인 긴 가로선의 중심에 위의 짧은 가로선과 ㅇ이 오도록 맞춰 써요. 그래야 글자의 중심이 잘 잡혀 글자의 모양이 안정감 있어 보입니다. 원 모양이 어그러지지 않게 손목의 스냅으로 한 번에 그려요.

15도 각도로
짧게 내려긋는다.

❶의 가로선보다 길게 가로로 곧게 긋는다.

원형으로 힘 있게 돌려써서 시작점까지 선을 잇는다.

15도 각도로
짧게 내려긋는다.

❶의 가로선보다 길게 가로로 곧게 긋는다.

원형으로 힘 있게 돌려써서 시작점까지 선을 잇는다.

15도 각도로
짧게 내려긋는다.

❶의 가로선보다 길게 가로로 곧게 긋는다.

원형으로 힘 있게 돌려써서 시작점까지 선을 잇는다.

쓰기 연습을 해 보세요.

반듯하게, 모음 쓰기

모음을 쓸 때 가장 중요한 건 '반듯한 선'이에요. 선이 삐뚤어지거나 흔들리면 글자의 모양이 일정하지 않고 글자 간 간격을 맞추기 어렵습니다. 문장 전체도 어수선해 보이지요. 힘을 주어 최대한 선을 곧고 반듯하게 내려그어야 글자의 중심이 바로 서고 깔끔해 보입니다. 이때 반드시 처음부터 끝까지 힘주어 선을 그어야 합니다. 절대 손에 힘을 빼고 날려 써선 안 됩니다. 선이 흔들리면서 글자의 모양이 무너지거든요.

모음은 자음처럼 위치에 따라 모양이 달라지지 않아 조금만 연습하면 쉽게 익힐 수 있습니다. 21개의 모음을 글씨 교정틀의 기준선에 맞춰 연습해 보세요.

세로 모음 **이중 모음**

세로 모음 'ㅣ, ㅏ, ㅑ, ㅓ, ㅕ'와 이중 모음 'ㅒ, ㅐ, ㅖ, ㅔ'는 교정틀의 오른쪽 기준선에 맞춰 씁니다. 특히 이중 모음을 쓸 때는 획의 간격을 일정하게 유지해야 해요.

복합 모음

복합 모음 'ㅢ, ㅚ, ㅘ, ㅙ, ㅟ, ㅝ, ㅞ'는 교정틀의 오른쪽 기준선에 맞추되 교정틀 중심에 오도록 씁니다. 획이 복잡하고 많을수록 획과 획이 만나는 부분을 분명하게 연결해야 글자가 단정해 보여요.

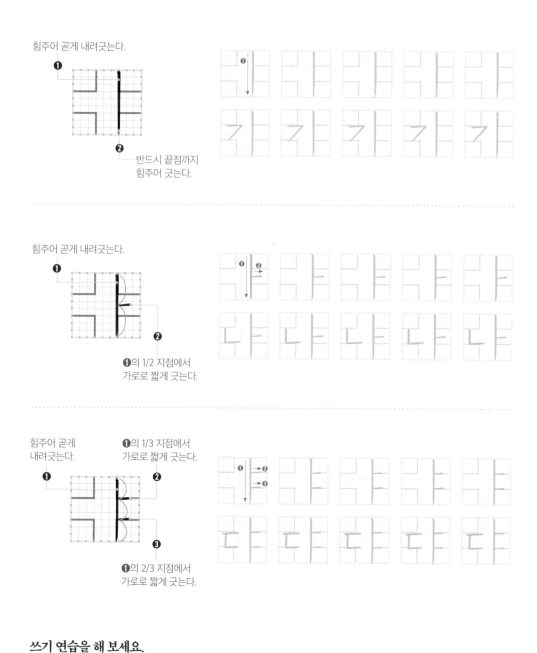

세로모음

ㅣ, ㅏ, ㅑ, ㅓ, ㅕ 모음을 따라 써 보세요. 선을 최대한 곧고 바르게 내려긋는 게 포인트입니다. ㅏ의 가로획은 세로획의 가운데에서, ㅑ의 가로획은 세로획을 3등분 한 위치에서 그어야 정갈해 보입니다.

힘주어 곧게 내려긋는다.

반드시 끝점까지
힘주어 긋는다.

힘주어 곧게 내려긋는다.

❶의 1/2 지점에서
가로로 짧게 긋는다.

힘주어 곧게
내려긋는다.

❶의 1/3 지점에서
가로로 짧게 긋는다.

❶의 2/3 지점에서
가로로 짧게 긋는다.

쓰기 연습을 해 보세요.

가로로 짧게 긋는다.

❶

❶의 끝점이 세로획의
1/2 지점에 오도록
힘주어 곧게 내려긋는다.

❷

가로로 짧게 긋는다.

❷ ❶

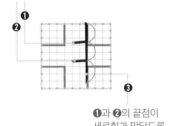

❸

❶과 ❷의 끝점이
세로획과 맞닿도록
힘주어 곧게 내려긋는다.

**가로
모음**

ㅡ, ㅗ, ㅛ, ㅜ, ㅠ 모음 훈련입니다. 자음 없이 교정틀의 기준선에 맞춰 모음의 위치를 익히며 따라 써 보세요. 동일한 힘과 속도를 유지하며 획의 시작점과 끝점을 깔끔하게 그어야 가독성이 좋아집니다.

반드시 끝점까지
힘주어 긋는다.

❷

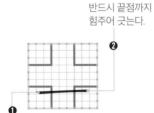

❶

2도 각도로 힘 있게 긋는다.

세로로 짧게 내려긋는다.

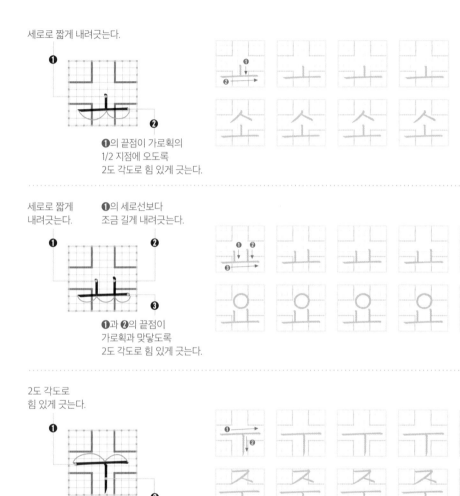

❶의 끝점이 가로획의
1/2 지점에 오도록
2도 각도로 힘 있게 긋는다.

세로로 짧게
내려긋는다.

❶의 세로선보다
조금 길게 내려긋는다.

❶과 ❷의 끝점이
가로획과 맞닿도록
2도 각도로 힘 있게 긋는다.

2도 각도로
힘 있게 긋는다.

❶의 1/2 지점에서
곧게 내려긋는다.

2도 각도로
힘 있게 긋는다.

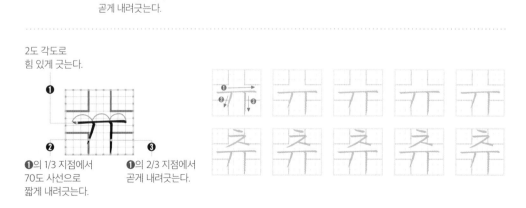

❶의 1/3 지점에서
70도 사선으로
짧게 내려긋는다.

❶의 2/3 지점에서
곧게 내려긋는다.

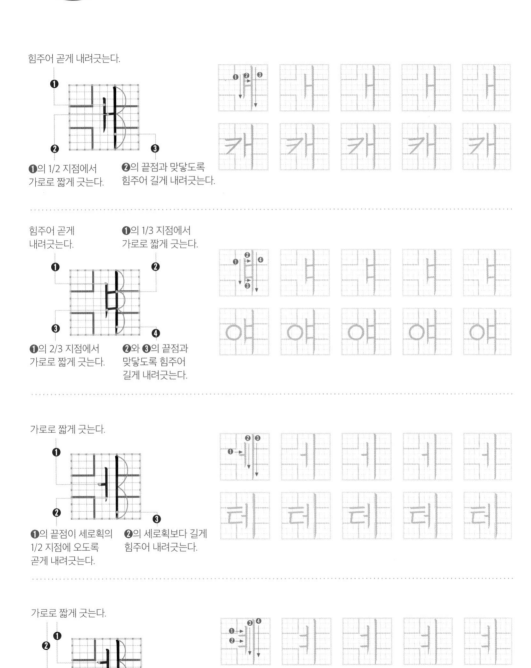

이중 모음

ㅐ, ㅒ, ㅔ, ㅖ를 연습해 봅시다. 이중 모음을 쓸 때는 획의 간격을 일정하게 유지하는 것이 중요해요. 획과 획이 너무 붙거나 떨어지면 글자의 모양이 명확하지 않아 가독성이 떨어집니다. 글씨 교정틀의 오른쪽 기준선에 맞춰 세로획을 최대한 곧게 그어 보세요.

힘주어 곧게 내려긋는다.

❶의 1/2 지점에서 가로로 짧게 긋는다.

❷의 끝점과 맞닿도록 힘주어 길게 내려긋는다.

힘주어 곧게 내려긋는다.

❶의 1/3 지점에서 가로로 짧게 긋는다.

❶의 2/3 지점에서 가로로 짧게 긋는다.

❷와 ❸의 끝점과 맞닿도록 힘주어 길게 내려긋는다.

가로로 짧게 긋는다.

❶의 끝점이 세로획의 1/2 지점에 오도록 곧게 내려긋는다.

❷의 세로획보다 길게 힘주어 내려긋는다.

가로로 짧게 긋는다.

❶과 ❷의 끝점이 세로획과 맞닿도록 곧게 내려긋는다.

❸의 세로획보다 길게 힘주어 내려긋는다.

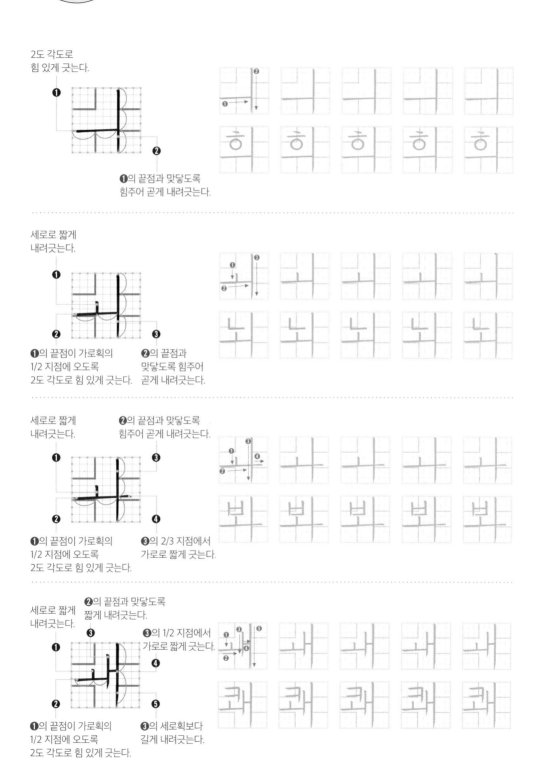

복합
모음

ㅓ, ㅚ, ㅘ, ㅙ, ㅟ, ㅝ, ㅞ의 연습입니다. 복합 모음은 교정틀의 오른쪽 기준선에 맞추되 중앙에 위치하도록 씁니다. 가로획과 세로획이 접필되는 부분을 분명하게 연결하고, 획이 많을수록 선은 곧고 반듯하게 그어야 합니다.

2도 각도로
힘 있게 긋는다.

❶의 끝점과 맞닿도록
힘주어 곧게 내려긋는다.

세로로 짧게
내려긋는다.

❶의 끝점이 가로획의
1/2 지점에 오도록
2도 각도로 힘 있게 긋는다.

❷의 끝점과
맞닿도록 힘주어
곧게 내려긋는다.

세로로 짧게
내려긋는다.

❷의 끝점과 맞닿도록
힘주어 곧게 내려긋는다.

❶의 끝점이 가로획의
1/2 지점에 오도록
2도 각도로 힘 있게 긋는다.

❸의 2/3 지점에서
가로로 짧게 긋는다.

세로로 짧게
내려긋는다.

❷의 끝점과 맞닿도록
짧게 내려긋는다.

❸의 1/2 지점에서
가로로 짧게 긋는다.

❶의 끝점이 가로획의
1/2 지점에 오도록
2도 각도로 힘 있게 긋는다.

❸의 세로획보다
길게 내려긋는다.

2도 각도로
힘 있게 긋는다.

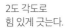
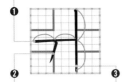

❶의 1/2 지점에서
70도 사선으로
짧게 내려긋는다.

❶의 끝점과
맞닿도록 힘주어
곧게 내려긋는다.

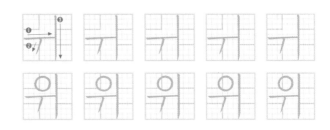

2도 각도로
힘 있게 긋는다.

가로로
짧게 긋는다.

❶의 1/2 지점에서
70도 사선으로
짧게 내려긋는다.

❶과 ❸의 끝점과
맞닿도록 힘주어
곧게 내려긋는다.

2도 각도로
힘 있게 긋는다.

❶과 ❸의 끝점과 맞닿도록
힘주어 곧게 내려긋는다.

❶의 1/2 지점에서
70도 사선으로
짧게 내려긋는다.

❹의 세로획보다 길게
힘주어 내려긋는다.

가로로 짧게 긋는다.

쓰기 연습을 해 보세요.

글자 모양 생각하며, 한 글자 쓰기

글씨 쓰기의 가장 기초가 되는 자음과 모음 쓰기를 익혔나요? 이번에는 자음과 모음으로 이루어진 한 글자를 쓰며 글자의 모양새를 익혀 봅시다. 모음에 따라 자음의 위치가 어떻게 달라지는지 자세히 살펴보며 따라 써 보세요. 이때 모음에 비해 자음이 너무 커지거나 작아지지 않도록 주의합니다. 글자의 모양을 의식하며 자음과 모음의 크기를 잘 맞춰 써야 균형 잡힌 글씨가 완성됩니다.

- 자음 + 세로 모음 / 이중 모음 = 세로 구조(◁)

자음 옆에 세로 모음 'ㅏ, ㅑ, ㅓ, ㅕ, ㅣ'와 이중 모음 'ㅐ, ㅒ, ㅔ, ㅖ'와 같이 세로로 긴 모음이 올 때는 세로 구조(◁)에 맞춰 써요. 교정틀의 오른쪽 기준선에 맞춰 모음을 반듯하게 그어 보세요.

ㄱ + ㅏ = 가

ㅅ + ㅔ = 세

- 자음 + 가로 모음 = 가로 구조(△, ◇)

자음 아래에 'ㅗ, ㅛ, ㅜ, ㅠ, ㅡ'와 같이 가로로 긴 모음이 올 때는 가로 구조(△, ◇)에 맞춰 씁니다.

ㄴ + ㅗ = 노

ㅎ + ㅠ = 휴

68

세로 구조(◁) 따라 쓰기

가로 구조(△, ◇) 따라 쓰기

참바른글씨체 강의 영상을 만나보세요~!

PART

3

또박또박,
글씨가 단정해지는 글자 연습

다양한 형태의 단어를 따라 쓰며 글자 모양 바로잡기

받침 없는 단어 쓰기

두 글자로 이루어진 단어를 따라 쓰며 다양한 형태의 글자 모양새를 익혀 봅시다. 글자의 전체 모양을 생각하며 큰 글씨로 천천히 따라 써 보세요.

먼저 받침 없는 단어부터 따라 써 볼까요? 자음과 세로 모음으로만 이루어진 세로형(◁) 단어, 자음과 가로 모음으로만 이루어진 가로형(△, ◇) 단어, 가로 모음과 세로 모음이 혼합된 혼합형(◁, △, ◇) 단어를 연습해 봅시다. 글자의 구조에 맞춰 따라 쓰다 보면 자연스레 안정적인 모양새가 되어 악필이 교정될 거예요.

• 세로형(◁) 단어 쓰기

'차이', '허가'처럼 자음과 세로 모음으로만 이루어진 단어는 세로형(◁) 구조에 맞춰 씁니다.

• 가로형(△, ◇) 단어 쓰기

'호소', '유효'처럼 자음과 가로 모음으로만 이루어진 단어는 가로형(△, ◇) 구조에 맞춰 씁니다.

• 혼합형(◁, △, ◇) 단어 쓰기

'치료', '여우'처럼 가로 모음과 세로 모음으로 이루어진 단어는 혼합형(◁, △, ◇) 구조에 맞춰 씁니다.

세로형(◁) 단어 쓰기

유쌤's guide

글자의 모양새를 생각하며 글씨 교정틀에 맞춰 천천히 따라 써요. 교정틀 밖으로 글자가 나가지 않도록 주의하며 최대한 손끝에 집중하세요. 교정틀보다 글자가 너무 작아지는 것도 좋지 않아요.

혼합형(◁, △, ◇) 단어 쓰기

이중 모음 단어 쓰기

복합 모음 단어 쓰기

받침 있는 단어 쓰기

받침 있는 글자는 글씨 교정틀의 정확한 자리에 맞춰 자음, 모음, 받침을 위치시켜야 글자의 균형이 살아납니다. 특히 가로 모음과 받침이 결합된 글자는 자음과 받침의 크기를 동일하게 맞춰야 해요. 자음을 크게 쓰고 받침을 작게 쓰면 글자의 중심이 무너져 글자가 불안정해 보이고 가독성이 떨어집니다. 자음과 받침 둘 다 너무 크게 쓰거나 작게 쓰는 것도 피해야 해요. 너무 커지면 글자가 퍼져 보여 산만해지고 너무 작으면 답답해 보입니다.

중심이 잘 잡힌 안정적인 글자를 쓰려면 두 가지 형태만 기억하세요. 자음에 세로 모음과 받침이 결합된 글자는 세모형(◁) 구조로, 자음에 가로 모음과 받침이 결합된 글자는 마름모형(◇) 구조로 쓰면 됩니다. 글씨는 한 끗 차이로 느낌이 완전히 달라지는 경우가 많아요. 자음에 어떤 모음이 결합되어도, 어떤 받침이 와도 글자의 구조를 늘 머릿속으로 생각하며 쓰면 악필에서 벗어나 단정하고 깔끔한 글씨를 쓸 수 있습니다.

• 자음 + 세로 모음 + 받침 = 세모형(◁) 구조

자음에 'ㅏ, ㅑ, ㅓ, ㅕ, ㅣ, ㅐ, ㅒ, ㅔ, ㅖ'와 같은 세로 모음과 받침이 함께 쓰일 때는 세모형(◁) 구조에 맞춰 씁니다.

사 + 산 = 산

• 자음 + 가로 모음 + 받침 = 마름모형(◇) 구조

자음에 'ㅗ, ㅛ, ㅜ, ㅠ, ㅡ'처럼 가로 모음과 받침이 함께 쓰일 때는 마름모형(◇) 구조에 맞춰 씁니다.

무 + 믈 = 물

세모형(◁) 구조 단어 쓰기

두 글자로 이루어진 단어 중 한 글자에만 받침이 있는 단어예요. 받침이 있는 글자는 자음과 받침의 비율이 아주 중요해요. 받침이 없는 글자를 쓸 때는 받침이 있는 글자보다 작아지지 않도록 신경 씁니다.

마름모형(◇) 구조 단어 쓰기

받침이 모두 들어간 세모형(◁) 구조 단어 쓰기

받침이 모두 들어간 마름모형(◇) 구조 단어 쓰기

복합 모음으로 이루어진 받침 단어 쓰기

바른 맞춤법 익히기

스마트폰, 태블릿 PC 등 스마트한 기기의 사용으로 맞춤법을 틀리게 쓰는 사람들이 많아졌어요. 특히 카톡이나 SNS를 소통 창구로 활용하면서 고의적인 맞춤법 파괴 현상이 나타나고 있죠. 아이부터 어른까지 남녀노소 할 것 없이 줄임말은 물론 받침을 생략하는 식으로 대화합니다. 그런데 알고 있나요? 사소한 맞춤법 하나가 그 사람의 이미지와 신뢰를 무너뜨릴 수 있다는 사실을요.

짧든 길든 정확한 문장을 제대로 쓰고 싶다면 맞춤법을 확실히 알아야 합니다. 지금부터 자주 틀리기 쉬운 맞춤법과 정확하게 쓴 건지 헷갈리는 단어를 천천히 따라 써 보세요. '웬일'과 '웬일', '오랜만'과 '오랫만', '며칠'과 '몇 일', '깨끗이'와 '깨끗히' 등 이 정도는 당연히 알 거라 생각했는데 틀리기 쉬운 어휘와 전혀 다르게 알고 있었던 단어를 모았습니다. 글자 교정틀에 맞춰 따라 쓰며 맞춤법을 익혀 보세요. 악필 교정은 물론 어휘력과 문해력까지 높일 수 있습니다.

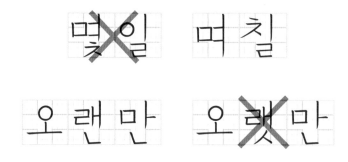

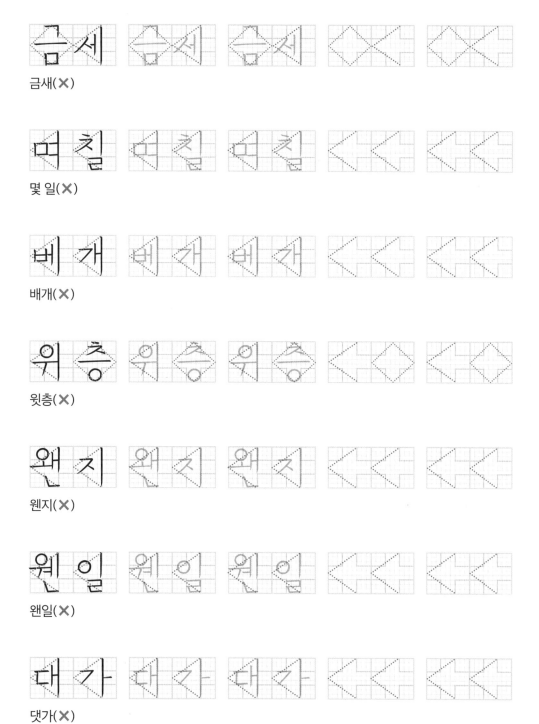

금새(✗)

몇 일(✗)

배개(✗)

윗층(✗)

웬지(✗)

왠일(✗)

댓가(✗)

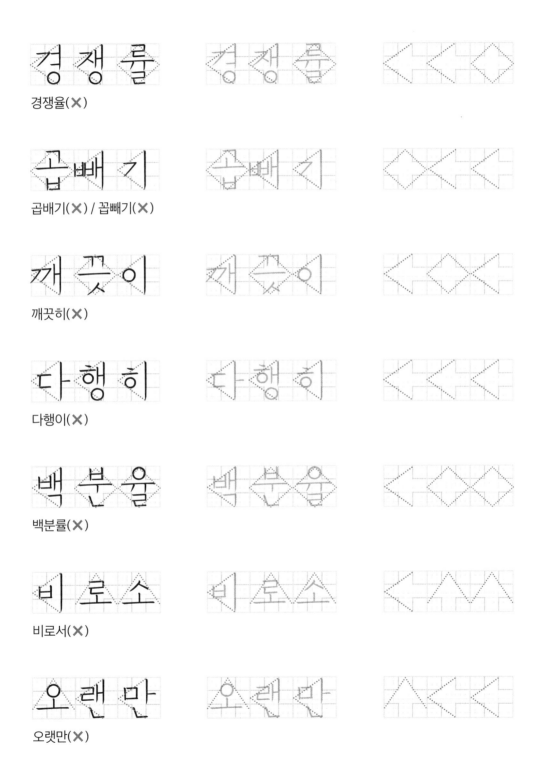

경쟁율(✗)

곱배기(✗) / 꼽빼기(✗)

깨끗히(✗)

다행이(✗)

백분률(✗)

비로서(✗)

오랫만(✗)

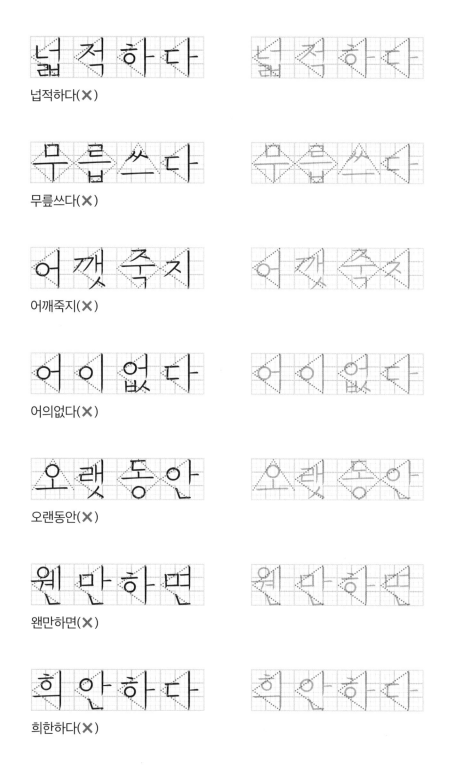

넙적하다(✗)

무릎쓰다(✗)

어깨죽지(✗)

어의없다(✗)

오랜동안(✗)

왠만하면(✗)

희한하다(✗)

자주 틀리는 외래어

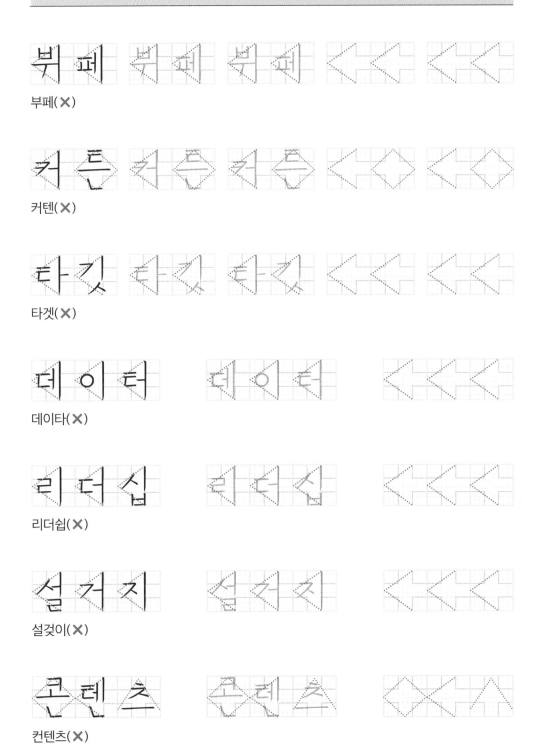

뷔페(✗)

커튼(✗)

타깃(✗)

데이터(✗)

리더십(✗)

설거지(✗)

콘텐츠(✗)

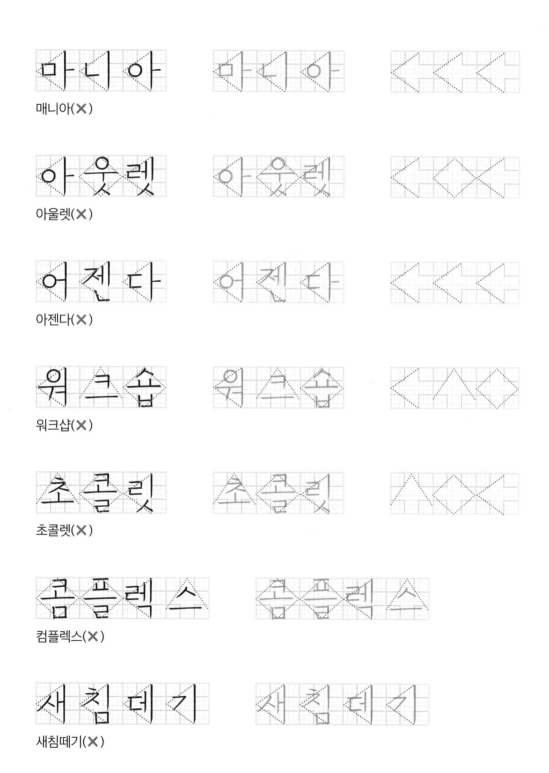

마니아
매니아(✗)

아웃렛
아울렛(✗)

어젠다
아젠다(✗)

워크숍
워크샵(✗)

초콜릿
초콜렛(✗)

콤플렉스
컴플렉스(✗)

새침데기
새침떼기(✗)

헷갈리기 쉬운 단어

· **실재** | 뜻 현실에서 존재함. '존재'에 초점을 둠.
예 그는 현존하는 실재 인물이다.

· **실제** | 뜻 사실의 경우나 형편. '사실'에 초점을 둠.
예 이 영화는 실제 있었던 일이다.

· **지양** | 뜻 더 높은 단계로 오르기 위해 어떠한 것을 하지 않음.
예 그런 행동은 지양했으면 좋겠다.

· **지향** | 뜻 어떤 목표로 뜻이 쏠리어 향함.
예 우리는 평화를 지향한다.

· **한참** | 뜻 시간이 상당히 지나는 동안.
예 길을 따라 한참을 걸어갔다.

· **한창** | 뜻 어떤 일이 가장 활기 있고 왕성하게 일어나는 때.
예 축제가 한창이다.

- **결재** | 뜻 부하가 제출한 서류를 상사가 승인함.
 | 예 결재한 서류가 어디 있지?
- **결제** | 뜻 돈이나 증권 등을 주고받아 매매를 끝내는 것.
 | 예 이 물건은 현금으로 결제해야 한다.

- **베다** | 뜻 날이 있는 물건으로 무엇을 끊거나 자르거나 가르다.
 | 예 칼날에 손을 베었다.
- **배다** | 뜻 냄새나 생각이 스며들어 오래도록 남아 있다.
 | 예 고기 냄새가 옷에 배었다.

- **~던지** | 뜻 과거의 일을 회상하거나 지난 일을 추측할 때 사용.
 | 예 햇볕이 얼마나 따갑던지 눈을 뜰 수 없었다.
- **~든지** | 뜻 어떤 것을 선택해도 차이가 없을 때 사용.
 | 예 네가 오든 말든 나는 상관없다.

- **메다**　　뜻 물건을 어깨에 걸치거나 올려놓다.
　　　　　예 배낭을 메고 등산을 했다.
- **매다**　　뜻 끈이나 줄의 두 끝을 엮어 풀어지지 않도록 마디를 만들다.
　　　　　예 운동화 끈을 꽉 맸다.

- **쫓다**　　뜻 어떤 대상을 잡거나 만나기 위해 뒤를 급히 따르다.
　　　　　예 경찰이 도둑을 잡으려고 열심히 쫓았다.
- **좇다**　　뜻 목표, 이상, 행복 등을 추구하다.
　　　　　예 꿈을 좇는 청년이 되어라!

- **잃다**　　뜻 가졌던 물건이 자신도 모르게 없어져 그것을 갖지 못하게 되다.
　　　　　예 선물 받은 손수건을 잃어버렸다.
- **잊다**　　뜻 알았던 것을 기억하지 못하거나 기억해내지 못하다.
　　　　　예 현관문 비밀번호를 잊어버렸다.

- **다르다** | 뜻 비교가 되는 두 대상이 서로 같지 않다.
 예 쌍둥이라 하더라도 성격은 다르다.
- **틀리다** | 뜻 셈이나 이치, 계산 등이 그르게 되거나 어긋나다.
 예 더하기를 잘못해서 계산이 틀렸다.

- **맞추다** | 뜻 어떤 기준이나 정도에 들어맞게 하다.
 예 시간에 맞추어 약속 장소에 갔다.
- **맞히다** | 뜻 문제에 대한 답을 틀리지 않게 하다.
 예 어려운 시험 문제를 맞혔다.

- **가리키다** | 뜻 손가락으로 어떤 방향이나 대상을 보게 하다.
 예 벌써 시곗바늘이 다섯 시를 가리키고 있다.
- **가르치다** | 뜻 지식이나 기능, 이치를 깨닫게 하거나 익히게 하다.
 예 그 교수님은 경제학을 가르치신다.

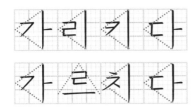 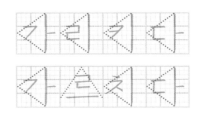

참바른글씨체 강의 영상을 만나보세요~!

PART

4

가지런히,
술술 써지는 문장 연습

리듬감 있고 가독성 높은 문장을 쓰기 위한 스킬 익히기

일정한 크기와 높이로, 문장 쓰기

우리가 흔히 말하는 악필은 '잘 읽히지 않는 글씨'입니다. 한마디로 가독성이 나쁜 글씨이지요. 바른 글씨는 '첫째도 가독성, 둘째도 가독성'이라 할 만큼 쉽게 읽혀야 합니다. 그런 글씨를 쓰려면 두 가지만 기억하세요. '글자 크기 일정하게 쓰기'와 '글자 높이 일정하게 맞추기'입니다. 악필인 사람들의 글씨를 보면 대개 글자의 크기가 커졌다 작아졌다 해요. 지렁이처럼 글자가 오르락내리락하기도 하죠. 그런데 글자를 일정한 크기로, 일정한 위치에 가지런하게만 써도 글씨가 정돈되고 깔끔해 보입니다. 이때 한 문장을 쓸 때마다 몇 초 안에 쓰는지 시간을 체크해 보세요. 한 문장을 20~23초 이내에 쓰면 글씨 쓰는 속도와 리듬감이 향상됩니다.

지금부터 긴 문장을 따라 써 봅시다. 상식으로 알아두면 좋은 고사성어와 뜻풀이입니다.

• 글자 크기 일정하게 쓰기

글자 크기가 커졌다 작아졌다 하면 산만해 보여요. 첫 번째 쓴 글자의 크기에 맞춰 똑같은 크기로 글자를 쓰도록 노력해야 합니다.

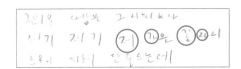

크기가 커졌다 작아졌다 하는 글씨

크기가 일정한 글씨

• 글자 높이 일정하게 맞추기

오르락내리락하는 문장은 가독성을 떨어뜨립니다. 글자의 키 높이를 일정하게 맞춰 가지런하게 써 보세요. 줄틀의 위아래에 딱 맞게 쓰면 글자의 높이가 잘 맞춰집니다.

오르락내리락하는 글씨

일정한 높이로 쓴 글씨

고사성어 따라 쓰기

결자해지 : 일을 시작한 사람이 그 일을 끝까

결자해지 : 일을 시작한 사람이 그 일을 끝까

지 책임지고 해결해야 한다는 뜻.

지 책임지고 해결해야 한다는 뜻.

우공이산 : 쉬지 않고 꾸준히 한 가지 일만 열

우공이산 : 쉬지 않고 꾸준히 한 가지 일만 열

심히 하면 마침내 큰일을 이룰 수 있다는 말.

심히 하면 마침내 큰일을 이룰 수 있다는 말.

선견지명 : 미래를 예견하는 뛰어난 직감.

선견지명 : 미래를 예견하는 뛰어난 직감.

청출어람 : 쪽에서 나온 색이 쪽빛보다 푸르

청출어람 : 쪽에서 나온 색이 쪽빛보다 푸르

다는 뜻으로, 제자가 스승보다 낫다는 의미.

다는 뜻으로, 제자가 스승보다 낫다는 의미.

새옹지마 : 길한 일이 있으면 흉한 일도 있고,

새옹지마 : 길한 일이 있으면 흉한 일도 있고,

재앙이 있으면 복도 오듯 인생에 있어 길흉화

재앙이 있으면 복도 오듯 인생에 있어 길흉화

복은 항상 바뀌어 미리 헤아릴 수 없다는 뜻.

복은 항상 바뀌어 미리 헤아릴 수 없다는 뜻.

전화위복 : 화가 바뀌어 오히려 복이 된다는

전화위복 : 화가 바뀌어 오히려 복이 된다는

뜻으로, 불행한 일도 노력과 강인한 의지로

뜻으로, 불행한 일도 노력과 강인한 의지로

힘쓰면 불행을 행복으로 바꿀 수 있다는 말.

힘쓰면 불행을 행복으로 바꿀 수 있다는 말.

표리부동 : 겉과 속이 같지 않다는 뜻으로 마

표리부동 : 겉과 속이 같지 않다는 뜻으로 마

음이 음흉 맞아 겉과 속이 다름을 말한다.

음이 음흉 맞아 겉과 속이 다름을 말한다.

고진감래 : 쓴 것이 다하면 단 것이 온다는 뜻

고진감래 : 쓴 것이 다하면 단 것이 온다는 뜻

으로, 고난과 어려움을 견뎌내면 좋은 결과를

으로, 고난과 어려움을 견뎌내면 좋은 결과를

이룰 수 있다는 의미.

이룰 수 있다는 의미.

과유불급 : 지나친 것은 미치지 못한 것과 같

과유불급 : 지나친 것은 미치지 못한 것과 같

다는 뜻으로, 중용이 중요함을 가리키는 말.

다는 뜻으로, 중용이 중요함을 가리키는 말.

화룡점정 : 용을 그린 다음 마지막으로 눈동

화룡점정 : 용을 그린 다음 마지막으로 눈동

자를 그린다는 뜻으로, 가장 요긴한 부분을

자를 그린다는 뜻으로, 가장 요긴한 부분을

마쳐 일을 끝내는 것을 의미함.

마쳐 일을 끝내는 것을 의미함.

군계일학 : 닭 무리 중 한 마리 학이란 뜻으로,

군계일학 : 닭 무리 중 한 마리 학이란 뜻으로,

많은 사람 가운데 가장 뛰어난 사람을 말함.

많은 사람 가운데 가장 뛰어난 사람을 말함.

골목상대 : 눈을 비비고 상대방을 마주 대한

골목상대 : 눈을 비비고 상대방을 마주 대한

다는 뜻으로, 상대방의 학식이나 재주가 갑

다는 뜻으로, 상대방의 학식이나 재주가 갑

자기 몰라볼 정도로 나아졌음을 이르는 말.

자기 몰라볼 정도로 나아졌음을 이르는 말.

낭중지추 : 주머니 속의 송곳이란 뜻으로, 재

낭중지추 : 주머니 속의 송곳이란 뜻으로, 재

주가 뛰어난 사람은 저절로 드러난다는 말.

주가 뛰어난 사람은 저절로 드러난다는 말.

타산지석 : 다른 산의 나쁜 돌도 나의 옥돌을

타산지석 : 다른 산의 나쁜 돌도 나의 옥돌을

가는 데 소용된다는 뜻으로, 타인의 하찮은

가는 데 소용된다는 뜻으로, 타인의 하찮은

언행도 나의 지덕을 닦는 데 도움 된다는 말.

언행도 나의 지덕을 닦는 데 도움 된다는 말.

기호지세 : 호랑이를 타고 달리는 기세라는 뜻

기호지세 : 호랑이를 타고 달리는 기세라는 뜻

으로, 일을 도중에 그만둘 수 없는 형세.

으로, 일을 도중에 그만둘 수 없는 형세.

명확하게, 단어 띄어쓰기

가독성 좋은 정갈한 문장을 쓰려면 글자의 간격, 즉 자간과 띄어쓰기에 신경 써야 합니다. 한 글자씩 따로 볼 땐 그다지 좋은 필체가 아닌데도 보기 좋고 잘 읽히는 글씨가 있습니다. 반면 예쁜 필체인데도 산만해 보여서 눈에 들어오지 않는 글씨도 있지요. 그 이유는 바로 자간과 띄어쓰기에 있습니다. 자간을 좁혀 쓰고 띄어쓰기만 명확하게 잘해도 문장이 가지런해 보이고 글이 한눈에 술술 읽힙니다. 글의 전달력도 높아지지요.

요령은 아주 간단해요. 한 단어의 글자들은 간격(자간)을 좁히고, 단어와 단어 사이는 1.5자 정도로 띄어 씁니다. 그래야 글씨가 퍼져 보이지 않고 정리가 잘된 느낌이 들며 가독성도 좋아집니다. 0.5자 정도로 좁게 띄어 쓰면 문장 전체가 빽빽한 느낌이 들어 답답해 보이고, 2자 정도로 넓게 띄어 쓰면 너무 휑할 뿐 아니라 글의 리듬감이 뚝 떨어집니다. 단어 사이를 일정한 간격으로 확실하게 띄어 가독성 좋은 문장을 써 보세요. 배움, 도전, 시간, 인생, 자신감, 희망, 노력 등에 관한 명언 문장을 따라 쓰며 띄어쓰기를 손에 익혀 봅시다.

글자의 간격이 다 떨어져 있는 글씨

글자의 간격이 알맞고, 띄어쓰기가 잘된 글씨

명언 따라 쓰기

 나의 속도 : 초(한 줄) 적정 속도 20~23초

남의 말을 따라 하기 위해서는 교육이 필요

남의 말을 따라 하기 위해서는 교육이 필요

하다. 그 말에 도전하기 위해서는 두뇌가 필

하다. 그 말에 도전하기 위해서는 두뇌가 필

요하다. _메리 페티본 풀

요하다. _메리 페티본 풀

내일 죽을 것처럼 살아라. 영원히 사는 것처

내일 죽을 것처럼 살아라. 영원히 사는 것처

럼 배워라. _마하트마 간디

럼 배워라. _마하트마 간디

한 번도 실수한 적이 없는 사람은 한 번도 새

한 번도 실수한 적이 없는 사람은 한 번도 새

로운 것에 도전해 본 적이 없는 사람이다.

로운 것에 도전해 본 적이 없는 사람이다.

_알베르트 아인슈타인

_알베르트 아인슈타인

세상을 움직이려면 우리 자신이 먼저 움직여

세상을 움직이려면 우리 자신이 먼저 움직여

야 한다. _소크라테스

야 한다. _소크라테스

시간은 인생의 동전이다. 시간은 네가 가진 유

시간은 인생의 동전이다. 시간은 네가 가진 유

일한 동전이고, 그 동전을 어디에 쓸지 너만이

일한 동전이고, 그 동전을 어디에 쓸지 너만이

결정할 수 있다. _칼 샌드버그

결정할 수 있다. _칼 샌드버그

시간을 낭비하지 마라. 유익한 일에 종사하고

시간을 낭비하지 마라. 유익한 일에 종사하고

무용한 행위는 끊어버려라. _벤저민 프랭클린

무용한 행위는 끊어버려라. _벤저민 프랭클린

길을 가다 돌이 나타나면 약자는 그것을 걸

길을 가다 돌이 나타나면 약자는 그것을 걸

림돌이라 말하고 강자는 그것을 디딤돌이라

림돌이라 말하고 강자는 그것을 디딤돌이라

말한다. _토머스 칼라일

말한다. _토머스 칼라일

지금 이 인생을 다시 한번 똑같이 살아도 좋

지금 이 인생을 다시 한번 똑같이 살아도 좋

다는 마음으로 살아라. _프리드리히 니체

다는 마음으로 살아라. _프리드리히 니체

자신을 믿어라. 자신의 능력을 신뢰하라. 겸

자신을 믿어라. 자신의 능력을 신뢰하라. 겸

손하지만 합리적인 자신감 없인 성공할 수도

손하지만 합리적인 자신감 없인 성공할 수도

행복할 수도 없다. _노먼 빈센트 필

행복할 수도 없다. _노먼 빈센트 필

절대로 고개를 떨구지 마라. 고개를 치켜들

절대로 고개를 떨구지 마라. 고개를 치켜들

고 세상을 똑바로 바라보라. _헬렌 켈러

고 세상을 똑바로 바라보라. _헬렌 켈러

하는 일 없이 시간을 허비하지 않겠다고 맹세

하는 일 없이 시간을 허비하지 않겠다고 맹세

하라. 우리가 항상 무언가를 한다면 놀랄 만

하라. 우리가 항상 무언가를 한다면 놀랄 만

큼 많은 일을 해낼 수 있다. _토머스 제퍼슨

큼 많은 일을 해낼 수 있다. _토머스 제퍼슨

위대한 영광은 한 번도 실패하지 않음이 아니라

위대한 영광은 한 번도 실패하지 않음이 아니라

실패할 때마다 다시 일어서는 데 있다. _공자

실패할 때마다 다시 일어서는 데 있다. _공자

낙관주의는 성공으로 인도하는 믿음이다. 희

낙관주의는 성공으로 인도하는 믿음이다. 희

망과 자신감이 없으면 아무것도 이룰 수 없

망과 자신감이 없으면 아무것도 이룰 수 없

다. _ 헬렌 켈러

다. _ 헬렌 켈러

낮에 꿈꾸는 사람은 밤에만 꿈꾸는 사람에게

낮에 꿈꾸는 사람은 밤에만 꿈꾸는 사람에게

오지 않는 많은 걸 알고 있다. _에드거 앨런 포

오지 않는 많은 걸 알고 있다. _에드거 앨런 포

부드럽고 빠르게, 줄 바꿔 쓰기

글씨를 쓸 때 위 문장에서 아래 문장으로 줄을 바꾸는 연습은 매우 중요합니다. 줄 바꾸기를 잘못하면 손에 힘이 많이 들어가고 금방 지쳐 글씨 쓰는 속도가 현저히 느려지기 때문이죠. 한 줄을 다 쓰고 아랫줄을 쓸 때 손이 문장 위로 지나가는 경우가 많은데요. 이때 손목이 안쪽으로 꺾이면서 힘을 많이 주게 됩니다. 그러면 손의 힘이 바뀌고 연필의 각도가 변해 글자의 중심이 무너집니다. 결국 뒤로 갈수록 문장 전체가 흔들리는 것은 물론 쓰고 있는 줄 위로 팔꿈치까지 올라와 필기를 방해하죠. 글씨 쓰는 속도도 떨어집니다.

그렇다면 어떻게 줄을 바꿔야 할까요? 한 줄의 마지막 글자를 썼다면 포물선 모양으로 손을 아랫줄로 이동해 첫 글자의 시작점을 찍어야 합니다. 글자의 시작점과 끝점을 반드시 느끼면서 다음 글자의 첫 시작점을 동일한 손끝의 힘으로 이어가야 글자의 모양이 반듯해집니다. 손목도 꺾이지 않고 손의 가벼움을 느껴 글씨 쓰는 시간을 줄일 수 있지요. 글자의 짜임새가 좋아지고 문장 쓰기가 수월해지면서 리듬감과 속도감도 느낄 수 있습니다. 줄 바꾸는 것 역시 한 번에 되지 않습니다. 꾸준히 연습해 글씨 쓰는 속도를 높여 보세요.

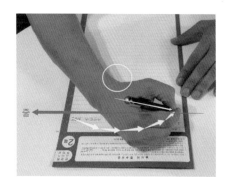

줄 바꾸기 잘못된 예

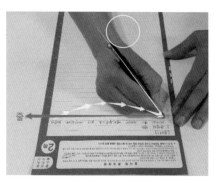

줄 바꾸기 잘된 예

연설 따라 쓰기

인류의 불평등을 외면하지 마십시오. 하버드에

다니는 영재로 자라온 우리가 받은 재능과 혜

택, 기회를 생각하면 세상이 우리에게 어떤 요

구를 하더라도 지나침이 없습니다. 많은 것을

받은 사람에겐 더 많은 의무가 요구됩니다.

빌 게이츠_ 하버드대학 졸업식 축사 중에서(2007)

여러분들의 시간은 한정되어 있으므로 다른

여러분들의 시간은 한정되어 있으므로 다른

사람의 삶을 사느라고 시간을 허비하지 마

사람의 삶을 사느라고 시간을 허비하지 마

세요. 다른 사람들이 옳다고 말하는 소음이

세요. 다른 사람들이 옳다고 말하는 소음이

자신의 목소리를 삼키게 내버려두지 마세요.

자신의 목소리를 삼키게 내버려두지 마세요.

열망하세요. 그리고 우직하게 나아가세요.

열망하세요. 그리고 우직하게 나아가세요.

스티브 잡스_ 스탠퍼드대학 졸업식 연설 중에서(2005)

실패를 겪고 나서 더 강인하고 현명해지면 앞

실패를 겪고 나서 더 강인하고 현명해지면 앞

으로 어떤 일이 있어도 살아남을 수 있는 자

으로 어떤 일이 있어도 살아남을 수 있는 자

신감을 갖게 됩니다. 실패하는 것이 두려워

신감을 갖게 됩니다. 실패하는 것이 두려워

지나치게 조심스럽게 인생을 살아간다면 그

지나치게 조심스럽게 인생을 살아간다면 그

자체가 실패입니다.

자체가 실패입니다.

조앤 K. 롤링_ 하버드대학 졸업식 축사 중에서(2008)

자신이 사랑하는 일에서도 실패를 할 수 있습

자신이 사랑하는 일에서도 실패를 할 수 있습

니다. 여러분 모두 이 세상에서 아름다운 일

니다. 여러분 모두 이 세상에서 아름다운 일

을 할 능력이 있고 준비가 돼 있습니다. 여러

을 할 능력이 있고 준비가 돼 있습니다. 여러

분에게는 두 가지의 선택권이 주어질 것입니

분에게는 두 가지의 선택권이 주어질 것입니

다. 열정 아니면 두려움. 열정을 택하세요.

다. 열정 아니면 두려움. 열정을 택하세요.

짐 캐리_ 마하리시 경영대학 졸업식 연설 중에서(2014)

어떠한 경험에서든 배울 것이 있습니다. 경험에

어떠한 경험에서든 배울 것이 있습니다. 경험에

서 오는 교훈을 바탕삼아 자기 발전을 이끌

서 오는 교훈을 바탕삼아 자기 발전을 이끌

어내야 합니다. 교훈을 얻는 데 열린 자세를

어내야 합니다. 교훈을 얻는 데 열린 자세를

견지하고, 자기 계발을 게을리하지 않으면 그

견지하고, 자기 계발을 게을리하지 않으면 그

러한 노력들이 자신을 더 발전시킬 것입니다.

러한 노력들이 자신을 더 발전시킬 것입니다.

오프라 윈프리_ 스탠퍼드대학 졸업식 연설 중에서(2008)

똑똑하기보다 친절하기가 더 어렵다는 것을

똑똑하기보다 친절하기가 더 어렵다는 것을

언젠가 알게 될 겁니다. 당신의 재능을 어떻

언젠가 알게 될 겁니다. 당신의 재능을 어떻

게 쓸 건가요? 상대를 세워주는 사람이 될 건

게 쓸 건가요? 상대를 세워주는 사람이 될 건

가요? 사람을 잃으면서까지 똑똑함을 입증

가요? 사람을 잃으면서까지 똑똑함을 입증

시킬 건가요? 아니면 친절하게 대할 건가요?

시킬 건가요? 아니면 친절하게 대할 건가요?

제프 베이조스_ 프린스턴대학 졸업식 연설 중에서(2010)

미국 국민 여러분, 조국이 여러분을 위해 무

미국 국민 여러분, 조국이 여러분을 위해 무

엇을 할 수 있을 것인지 묻지 말고, 여러분이

엇을 할 수 있을 것인지 묻지 말고, 여러분이

조국을 위해 무엇을 할 수 있는지 자문해 보

조국을 위해 무엇을 할 수 있는지 자문해 보

십시오. 세계 시민 여러분, 인간의 자유를 위

십시오. 세계 시민 여러분, 인간의 자유를 위

해 무엇을 할 수 있을지 자문해 보십시오.

해 무엇을 할 수 있을지 자문해 보십시오.

존 F. 케네디_ 대통령 취임 연설 중에서(1961)

기후위기를 해결하는 것은 정치적인 문제가

기후위기를 해결하는 것은 정치적인 문제가

아니라 우리 생존의 문제입니다. 이제 여러분

아니라 우리 생존의 문제입니다. 이제 여러분

이 나서야 할 차례입니다. 인류가 직면한 가

이 나서야 할 차례입니다. 인류가 직면한 가

장 큰 도전에 대답할 때는 바로 지금입니다.

장 큰 도전에 대답할 때는 바로 지금입니다.

용기 있게 그리고 정직하게 맞서 나갑시다.

용기 있게 그리고 정직하게 맞서 나갑시다.

리어나도 디캐프리오_ 유엔 연설 중에서(2014)

밤이 깊을수록 별빛은 더 빛납니다. 같이 가는

밤이 깊을수록 별빛은 더 빛납니다. 같이 가는

길에 별이 보이지 않는다면 달빛에 의지하고,

길에 별이 보이지 않는다면 달빛에 의지하고,

달빛마저 없다면 서로의 얼굴을 불빛 삼아

달빛마저 없다면 서로의 얼굴을 불빛 삼아

나아가 봅시다. 그리고 다시 상상해 봅시다.

나아가 봅시다. 그리고 다시 상상해 봅시다.

힘들고 지친 우리가 또다시 꿈꿀 수 있기를.

힘들고 지친 우리가 또다시 꿈꿀 수 있기를.

방탄소년단_ 유엔 연설 중에서(2018)

상식 문장 따라 쓰기

레오나르도 다빈치는 역사상 가장 위대하고

레오나르도 다빈치는 역사상 가장 위대하고

창조적인 천재로 평가된다. 그는 회화, 조각,

창조적인 천재로 평가된다. 그는 회화, 조각,

건축, 공학 등 다양한 분야에서 뛰어났으며

건축, 공학 등 다양한 분야에서 뛰어났으며

르네상스 시대의 대표적 인물로 꼽힌다. <모

르네상스 시대의 대표적 인물로 꼽힌다. <모

나리자>를 그린 화가로 잘 알려져 있다.

나리자>를 그린 화가로 잘 알려져 있다.

〈신곡〉의 주인공은 저자 단테 자신이다. 인생

〈신곡〉의 주인공은 저자 단테 자신이다. 인생

의 길을 잃은 단테는 베르길리우스와 베아트리

의 길을 잃은 단테는 베르길리우스와 베아트리

체의 인도를 받아 사후세계인 지옥, 연옥, 천국

체의 인도를 받아 사후세계인 지옥, 연옥, 천국

을 여행한다. 지옥 입구에는 "이곳에 들어가는

을 여행한다. 지옥 입구에는 "이곳에 들어가는

자, 모든 희망을 버려라"라는 문구가 있다.

자, 모든 희망을 버려라"라는 문구가 있다.

르네상스는 14세기부터 16세기 사이 일어난

르네상스는 14세기부터 16세기 사이 일어난

문예 부흥 또는 문화 혁신 운동을 말한다.

문예 부흥 또는 문화 혁신 운동을 말한다.

'다시 태어난다'라는 뜻의 라틴어에서 파생된

'다시 태어난다'라는 뜻의 라틴어에서 파생된

르네상스는 의식적으로 중세 사상을 거부하

르네상스는 의식적으로 중세 사상을 거부하

고 그리스·로마 문화의 부활을 의미한다.

고 그리스·로마 문화의 부활을 의미한다.

윌리엄 셰익스피어는 38편의 희곡을 쓴 극작

윌리엄 셰익스피어는 38편의 희곡을 쓴 극작

가로 유명하다. <리처드 2세>, <헨리 5세>

가로 유명하다. <리처드 2세>, <헨리 5세>

같은 역사극은 영국의 왕이나 실제 역사적 인

같은 역사극은 영국의 왕이나 실제 역사적 인

물을 묘사하고 리더십과 개인의 고결함 또

물을 묘사하고 리더십과 개인의 고결함 또

한 악함에 대해 탐구한다.

한 악함에 대해 탐구한다.

오페라는 연극과 열정적인 노래, 오케스트라

오페라는 연극과 열정적인 노래, 오케스트라

음악, 시적인 대본이 모두 결합해 하나의 이야

음악, 시적인 대본이 모두 결합해 하나의 이야

기를 전하는 장르다. 오페라는 그리스 비극

기를 전하는 장르다. 오페라는 그리스 비극

에서 기원한 것으로, 초창기에는 주로 신과

에서 기원한 것으로, 초창기에는 주로 신과

영웅의 장엄한 이야기를 표현했다.

영웅의 장엄한 이야기를 표현했다.

〈사계〉는 이탈리아의 작곡가 안토니오 비발

〈사계〉는 이탈리아의 작곡가 안토니오 비발

디가 1725년에 작곡한 바이올린 협주곡이다.

디가 1725년에 작곡한 바이올린 협주곡이다.

사계를 구성하는 네 개의 협주곡은 각 계절

사계를 구성하는 네 개의 협주곡은 각 계절

을 잘 묘사한다. 첫 번째 협주곡 〈봄〉은 마

을 잘 묘사한다. 첫 번째 협주곡 〈봄〉은 마

장조로 활기가 넘치고 유쾌하다.

장조로 활기가 넘치고 유쾌하다.

태양계는 항성인 태양과 그 중력에 이끌려 있

태양계는 항성인 태양과 그 중력에 이끌려 있

는 주변 천체가 이루는 체계를 말한다. 태양

는 주변 천체가 이루는 체계를 말한다. 태양

을 중심으로 공전하는 행성은 수성, 금성, 지

을 중심으로 공전하는 행성은 수성, 금성, 지

구, 화성, 즉 지구형 행성과 목성, 토성, 천왕

구, 화성, 즉 지구형 행성과 목성, 토성, 천왕

성, 해왕성, 즉 목성형 행성으로 알려져 있다.

성, 해왕성, 즉 목성형 행성으로 알려져 있다.

형이상학은 존재하는 것은 무엇이고, 그것은

형이상학은 존재하는 것은 무엇이고, 그것은

무엇과 같은지 묻는 실체에 관해 연구하는 일

무엇과 같은지 묻는 실체에 관해 연구하는 일

반적인 학문이다. 형이상학은 사물의 특징과

반적인 학문이다. 형이상학은 사물의 특징과

관계에 대해 질문을 던진다. 예를 들어, 수가

관계에 대해 질문을 던진다. 예를 들어, 수가

존재한다면 공간과 시간 속에 존재하는가?

존재한다면 공간과 시간 속에 존재하는가?

PART

5

보기만 해도 행복해지는
캘리그라피 연습

멋을 더해 더욱 특별한, 캘리서체 쓰기

글씨 쓰기에 자신감이 붙었나요? 지금까지 바르고 단정한 글씨체를 연습했다면 이번에는 자꾸자꾸 읽고 싶게 만드는 캘리그라피를 연습해 봅시다. 마음을 전하고 싶은 글씨체, 사랑스러울 정도로 탐나는 글씨체, 재미있는 글씨체, 자꾸 쓰고 싶은 글씨체 등 따라 쓰면 곰손도 금손으로 바꿔주는 마술 같은 글씨체입니다.

캘리서체는 바른 글씨와 달리 가독성을 위해 지나치게 또박또박 쓸 필요도, 한 줄로 단정하게 쓸 필요도 없습니다. 글씨를 쓸 수 있는 공간이 넓은 만큼 다양한 정렬과 방식으로 과감하게 표현해도 좋답니다. 여기에 마음까지 담아 표현할 수 있다면 더 좋겠지요? 고생한 나에게, 사랑하는 이들에게 따뜻한 말 한마디와 응원의 메시지를 전해 보세요. 글씨를 쓰는 사람도, 글씨를 보는 사람도 행복해질 겁니다.

단, 바르고 곧은 글씨체를 완벽히 손에 익히는 게 먼저예요. 충분히 연습하지 않고 캘리그라피 서체를 따라 쓰면 글씨는 금세 원래의 모습인 악필로 돌아갈 수 있습니다. 손에 익힌 바르고 단정한 글씨체를 바탕으로 멋진 캘리그라피에 도전해 보세요.

· 마음을 전하고 싶은 글씨체

괜찮아 괜찮아

· 사랑스러울 정도로 탐나는 글씨체

바라만 봐도 좋아

· 재미있는 글씨체

나랑 별 보러
가지 않을래?

· 자꾸 쓰고 싶은 글씨체

내 기분은 내가 정해
오늘 나는 '행복'으로 할래

마음을 전하고 싶은 글씨체

말로 다하지 못하는 위로의 말, 공감의 말을 전하고 싶을 때 표현하기 좋은 글씨체예요. 힘 있고 생동감 넘치는 획으로 마음을 전달해 보세요.

괜찮아 괜찮아

괜찮아 괜찮아

수고했어, 오늘도

수고했어, 오늘도

넌 혼자가 아니야

넌 혼자가 아니야

좋은 일이 생길 거예요

좋은 일이 생길 거예요

힘내요! 당신

힘내요! 당신

훌훌 털고 일어나

훌훌 털고 일어나

두닥두닥
지금도 충분해

두닥두닥
지금도 충분해

잘했고
잘하고 있고
잘할 거야

잘했고
잘하고 있고
잘할 거야

사랑스러울 정도로 탐나는 글씨체

보기만 해도 기분이 한껏 좋아지는 사랑스러운 글씨체예요. 밝고 즐거운 느낌이 가득합니다. 옆에 있는 사랑하는 이들에게 따뜻한 말 한마디를 건네고 싶을 때 따라 써 보세요.

웃어요, 활짝

웃어요, 활짝

바라만 봐도 좋아

바라만 봐도 좋아

널 보면 힘이 나

널 보면 힘이 나

내겐 너무
고마운 당신

내겐 너무
고마운 당신

너를 만난 건
기적이야

너를 만난 건
기적이야

지금 이 모습
그대로가 좋아요

지금 이 모습
그대로가 좋아요

147

함께라서
참 좋다

함께라서
참 좋다

눈만 마주쳐도
두근두근

눈만 마주쳐도
두근두근

당신이 그래,
늘 이뻐 당신

당신이 그래,
늘 이뻐 당신

네가 있어 순간
세상이 환해졌어

네가 있어 순간
세상이 환해졌어

매순간
그리운 사람

매순간
그리운 사람

널 닮은
기분 좋은 하루

널 닮은
기분 좋은 하루

149

재미있는 글씨체

무심한 듯 쓱쓱 써 보세요. 툭툭 그은 선들이 재미를 주는 글씨체예요. 위트 있는 문구를 발견했을 때 다이어리 어딘가에 남겨 봅시다. 손에 힘을 빼고 가볍고 발랄한 느낌을 살리는 게 포인트예요.

나랑 별 보러
가지 않을래?

나랑 별 보러
가지 않을래?

꿈을 꾸는 건
평생 공짜!

꿈을 꾸는 건
평생 공짜!

난 대게야!
널 대게 좋아해

난 대게야!
널 대게 좋아해

좋은 생각이 났어
니 생각

좋은 생각이 났어
니 생각

하쿠나 마타타
걱정하지
말아요

하쿠나 마타타
걱정하지
말아요

피어올라라
꿈과 함께

피어올라라
꿈과 함께

맛있게 먹으면
0 칼로리

맛있게 먹으면
0 칼로리

너무 달콤해
You~

너무 달콤해
You~

자꾸 쓰고 싶은 글씨체

간직하고 싶은 예쁜 글귀를 발견했을 때 따라 쓰면 좋은 글씨체입니다. 최대한 획을 멋 내지 않고 심플하게 처리해 깔끔하고 귀여운 느낌을 살려 보세요.

루이스 캐럴, <이상한 나라의 앨리스>

내 기분은 내가 정해
오늘 나는 '행복'으로 할래

내 기분은 내가 정해
오늘 나는 '행복'으로 할래

당신은 내가 더 좋은
사람이 되고 싶게 만들어요

당신은 내가 더 좋은
사람이 되고 싶게 만들어요

生텍쥐페리, <어린 왕자>

네가 오후 네 시에 온다면
나는 세 시부터 행복해질 거야
네 시가 가까워올수록
그만큼 나는 더 행복해질 거야

네가 오후 네 시에 온다면
나는 세 시부터 행복해질 거야
네 시가 가까워올수록
그만큼 나는 더 행복해질 거야

156

매일매일이 좋을 수는 없어
그런데 잘 찾아보면
매일매일 좋은 일은 있다구

매일매일이 좋을 수는 없어
그런데 잘 찾아보면
매일매일 좋은 일은 있다구

PART
6

자신 있게 쓰는
생활 속 다양한 손글씨

숫자 & 알파벳 연습

한글만큼 자주 쓰는 숫자와 알파벳을 연습해 봅시다. 곡선이 많은 숫자와 알파벳은 최대한 매끄럽고 깔끔하게 써야 한눈에 알아보기 쉬워요. 둥근 부분은 모양이 찌그러지지 않도록 부드럽게 둥글리고, 직선과 접하는 부분은 확실하게 연결해야 합니다. 특히 알파벳은 자음처럼 글자의 전체 모양새를 의식하며 단정하게 써야 하지요. 먼저 숫자와 알파벳을 천천히 연습한 후 영어 문장도 따라 써 보세요.

· 숫자 쓰기

숫자는 대충 흘겨 쓰면 어떤 숫자인지 헷갈리기 쉬워요. 그래서 한눈에 알아볼 수 있도록 깔끔하고 단정하게 써야 합니다. 숫자에는 '0, 2, 3, 6, 8'처럼 둥글게 써야 하는 부분이 많아요. 각지지 않도록 한 번에 매끄럽게 그어야 숫자를 예쁘게 쓸 수 있습니다. 전화번호처럼 여러 숫자를 이어 쓸 때는 일정한 크기로 쓰도록 노력해 보세요.

0 1 2

· 알파벳 쓰기

알파벳은 직선, 사선, 곡선 등 다양한 형태로 조합되어 있어 조금 더 신경 쓰며 써야 해요. 곡선은 매끄럽게 둥글리고, 세로선과 사선은 곧고 반듯하게 그어야 합니다. 영어 단어를 쓸 때는 자간을 최대한 좁혀야 하지요. 이제 줄틀에 맞춰 연습해 봅시다. 특히 소문자는 줄틀의 아랫선에 가지런히 맞춰 쓰면 보기에 좋습니다.

A B C D o p q r

숫자 쓰기

알파벳 쓰기

A B C D E F G H I J K L M N
A B C D E F G H I J K L M N

O P Q R S T U V W X Y Z
O P Q R S T U V W X Y Z

a b c d e f g h i j k l m
a b c d e f g h i j k l m

n o p q r s t u v w x y z
n o p q r s t u v w x y z

a b c d e f g h i j k l m n o p q r s t u v w x y z
a b c d e f g h i j k l m n o p q r s t u v w x y z

영어 단어 쓰기

1월 / 2월 / 3월 / 4월

January February March April

January February March April

월요일 / 화요일 / 수요일

Monday Tuesday Wednesday

Monday Tuesday Wednesday

봄 / 여름 / 가을 / 겨울

Spring Summer Fall Winter

Spring Summer Fall Winter

문화 / 영광 / 존경하다 / 자유

Culture Glory Respect Liberty

Culture Glory Respect Liberty

예정표 / 경험 / 휴일

Schedule Experience Holiday

Schedule Experience Holiday

영어 문장 쓰기

당신의 앞날에 행운이 있길 바라요.

Here's looking at you kid.

Here's looking at you kid.

다음에 만나요, 사랑을 듬뿍 담아서.

See you soon, lot of love.

See you soon, lot of love.

그 어떤 것도 당신을 대신할 수 없어요.

Nothing can be instead of you.

Nothing can be instead of you.

당신이 무엇을 하든 나는 항상 당신의 편이에요.

Whatever you are doing, I'll

Whatever you are doing, I'll

be always on yourside.

be always on yourside.

무언가 원하는 게 있으면 노력해서 얻어야 해요.

If you want something, go get it.

If you want something, go get it.

행복과 불행은 운명 지어진 게 아니라 스스로 만드는 거예요.

Happiness and misery are not

Happiness and misery are not

fated but self-sought.

fated but self-sought.

기다리지 마세요. 가장 맞는 시간이란 없어요.

Don't wait. The time will never

Don't wait. The time will never

be just right.

be just right.

일상생활 속 글씨 연습

지금까지 익힌 필체를 바탕으로 일상생활에서 자주 접하게 되는 다양한 글을 써 봅시다. 분명 예전과는 다르게 바르고 단정한 글씨를 쓰게 되어 자신감이 솟아날 거예요. 단, 주의해야 할 점은 글자 교정틀과 줄틀이 없기 때문에 글자의 전체 모양새뿐 아니라 글자의 크기와 위치까지 신경 써야 합니다. 한눈에 읽기 쉽도록 또박또박 써야 하는 것도 잊지 마세요. 절대 날려 써선 안 됩니다. 앞에서 배운 대로 천천히 정성껏 따라 써 볼까요?

• 메모 & 오늘 할 일 리스트 쓰기

직장생활을 하다 보면 동료에게 메모를 써서 전달해야 할 경우가 있습니다. 처리해야 할 일이 많을 때는 수첩에 오늘 해야 할 일을 적어야 하죠. 이때는 줄칸의 아랫선 조금 위에 단정하고 정확하게 글씨를 써 보세요. 처음 쓴 글자의 크기에 맞춰 나머지 글자도 같은 크기로 씁니다. 글씨가 커졌다 작아졌다 하지 않도록 신경 써서 써 보세요.

• 축하 카드 쓰기

결혼이나 생일, 연말연시에 이메일이나 카카오톡 대신 직접 쓴 바른 글씨로 메시지를 전해 보세요. 카드처럼 칸이나 줄이 없는 종이에 글씨를 쓸 때는 위의 문장과 아래 문장의 간격을 적당히 벌려 가지런하게 써야 가독성이 좋습니다. 글자의 전체 모양새도 무너지지 않도록 주의하며 정성 들여 써 보세요.

편지 봉투

보내는 사람 김혜진

서울특별시 중구 세종대로 110 광화문광장

0	3	1	8	6

받는 사람 지성준 귀하

경기도 수원시 영통구 광교호수로 57

1	6	5	1	4

보내는 사람

받는 사람

167

전화 메모 & 업무 메모

MEMO

TO: 김민지 팀장님 **시간:** 10/18 오후 3시

전화하신 분: 김정환 기자

☐ 전화 왔었습니다. ☑ 전화 바랍니다.

☐ 다시 전화하시겠답니다.

TEL 02-345-6789

인터뷰 건으로 전화 요망

작성자: 마케팅팀 최은결

MEMO

TO: **시간:**

전화하신 분:

☐ 전화 왔었습니다. ☐ 전화 바랍니다.

☐ 다시 전화하시겠답니다.

TEL

작성자:

MEMO

TO: 황규성 대리 **시간:** 11/21 오전 11시

전화하신 분: 오민정 주임

☑ 전화 왔었습니다. ☐ 전화 바랍니다.

☐ 다시 전화하시겠답니다.

TEL 010-1234-5678

○ 계약서 작성 발송 관련 문의

○

○

작성자: 경영지원팀 최선미

MEMO

TO: **시간:**

전화하신 분:

☐ 전화 왔었습니다. ☐ 전화 바랍니다.

☐ 다시 전화하시겠답니다.

TEL

○

○

○

작성자:

재고 현황 알려주시면 감사하겠습니다.

- 김동현 대리

10시에 회의
시작하겠습니다.

- 오수영 과장

다이어리 & 오늘 할 일 리스트

Monday	Tuesday	Wednesday	Thursday	Friday	Saturday	Sunday
						1 라온이와 영화 보기
2	3	4 기획안 제출 마감	5	6 11 : 40 민재와 점심	7	8
9 14 : 00 업체 미팅	10	11	12	13	14 차도현 생일 파티	15
16	17 러닝 동호회 모임	18	19	20 9 : 30 건강 검진	21	22 수민과 동대문 쇼핑
23	24	25	26 기획팀 전체 회식	27	28 연남동 산책	29

Memo

01	10시 : 기획회의(3층 대회의실)
02	회의 자료 밴드 게시판에 공지
03	4시 : 서점으로 자료 조사
04	
05	

CHECK LIST

- 점심 미팅 장소 예약

- 계휴사에 E-mail 보내기

- 마케팅 기획안 작성

사랑하는 친구야
진심으로 생일 축하해!
너는 사랑받기 위해
태어난 사람이야.
Happy Birthday

결혼을 축하합니다!
알콩달콩
행복하게 사세요.
Congratulation!!

건강하시고
새해 복 많이
받으세요!
Happy new year

Thank you!

Thank you!

글씨 연습장을 출력해 충분히 연습해 보세요~!

부록

글씨 연습장

바른 글씨
비법 노트

초판 1쇄 발행 2023년 10월 16일

지은이·유성영
발행인·이종원
발행처·(주)도서출판 길벗
출판사 등록일·1990년 12월 24일
주소·서울시 마포구 월드컵로 10길 56(서교동)
대표 전화·02)332-0931 | 팩스·02)323-0586
홈페이지·www.gilbut.co.kr | 이메일·gilbut@gilbut.co.kr

기획·황지영 | 책임편집·이미현(lmh@gilbut.co.kr) | 제작·이준호, 손일순, 이진혁, 김우식 | 마케팅·이수미, 장봉석, 최소영
영업관리·김명자, 심선숙, 정경화 | 독자지원·윤정아

디자인·정윤경 | 교정교열·장문정 | 인쇄·교보피앤비 | 제본·신정문화사

ISBN 979-11-407-0650-1 (13640)
(길벗 도서번호 050189)

독자의 1초를 아껴주는 정성 길벗출판사
길벗 | IT실용서, IT/일반 수험서, IT전문서, 경제실용서, 취미실용서, 자녀교육서
더퀘스트 | 인문교양서, 비즈니스서
길벗이지톡 | 어학단행본, 어학수험서
길벗스쿨 | 국어학습서, 수학학습서, 유아학습서, 어학학습서, 어린이교양서, 교과서